L'ARCHITECTURE MODERNE

EN FRANCE

L'ARCHITECTURE MODERNE
EN FRANCE

MAISONS LES PLUS REMARQUABLES

DES PRINCIPALES VILLES DES DÉPARTEMENTS

PLANS, COUPES, ÉLÉVATIONS, DÉTAILS DE CONSTRUCTION, ETC.

 ### PAR F. BARQUI

Architecte, membre de la Société d'architecture de la ville de Lyon,

Professeur à l'Ecole de la Martinière.

PARIS
LIBRAIRIE POLYTECHNIQUE DE J. BAUDRY, ÉDITEUR
15, RUE DES SAINTS-PÈRES
LIÉGE — MÊME MAISON

TOUS DROITS RÉSERVÉS

TABLE DES PLANCHES

N°ˢ des planches.		Architectes.
	MARSEILLE, RUE DE BRETEUIL.	BERENGIER FRÈRES.
1.	Plan du rez-de-chaussée. — Plan du 1ᵉʳ étage. — Plan des étages supérieurs.	
2.	Façade.	
3.	Coupe.	
4.	Fenêtre de l'entresol et balcon du 1ᵉʳ étage. — Fenêtre du 4ᵉ étage et corniche.	
	MARSEILLE, HÔTEL, AVENUE DE NOAILLES.	BERENGIER FRÈRES.
5.	Plan général.	
6-7.	Façade principale (planche double).	
8.	Vestibule.	
	LILLE, BOULEVARD DE L'IMPÉRATRICE, 30.	COLPAERT.
9.	Plan du rez-de-chaussée. — Plan du 1ᵉʳ étage. — Plan du 2ᵉ étage.	
10.	Façade principale.	
11.	Coupe longitudinale.	
12.	Coupe transversale.	
13.	Porte d'entrée.	
14.	Couronnement des croisées du rez-de-chaussée du 1ᵉʳ étage, du 2ᵉ étage, corniche et balcon.	
	LILLE, BOULEVARD DE L'IMPÉRATRICE, 13.	E. VANDENBERGH.
15.	Façade principale.	
16.	Porte d'entrée, élévation et profil.	
17.	Détails. — Balcon du 1ᵉʳ étage. — Cordon du 2ᵉ étage. — Chapiteau du 2ᵉ étage. — Chapiteau de la partie supérieure de la façade.	
18.	Détails. — Cordon du 2ᵉ étage. — Partie supérieure de la façade. — Fenêtres de mansarde. — Plans des détails.	
	NANTES, QUAI RICHEBOURG.	G. BOURGEREL.
19.	Façade principale.	
20.	Croisées du rez-de-chaussée, du 1ᵉʳ et du 2ᵉ étage. — Entablement. — Porte-cochère. — Balcons.	
	NANTES, CAISSE D'ÉPARGNE.	G. BOURGEREL.
21.	Façade. — Plan du rez-de-chaussée.	
22.	Détails. — Plan du 1ᵉʳ étage.	
	NANTES, PLACE SAINT-PIERRE.	DEMANGEAT.
23-24.	Façade principale (planche double).	
25.	Porte d'allée. — Couronnement de la croisée de l'entresol et balcon du 1ᵉʳ étage.	
26.	Couronnement des croisées du 1ᵉʳ étage et balcon du 2ᵉ. — Couronnement des croisées du 2ᵉ étage.	
	ROUEN, HÔTEL DE LA CAISSE D'ÉPARGNE.	G. SIMON.
27.	Plan du rez-de-chaussée. — Plan du 1ᵉʳ étage.	
28.	Façade principale.	
29.	Coupe dans l'axe du bâtiment. — Détails d'une ferme de la grande salle.	
30.	Appuis et couronnements des croisées du rez-de-chaussée et du 1ᵉʳ étage.	
	ROUEN, HÔTEL, PLACE DE L'HÔTEL-DE-VILLE.	G. SIMON.
31.	Plan du rez-de-chaussée.	
32.	Plan du 1ᵉʳ étage. — Plan du 2ᵉ étage.	
33.	Façade principale.	
34.	Coupe sur le grand escalier.	
35.	Porte à balcon du 1ᵉʳ étage. — Croisées du rez-de-chaussée et du 2ᵉ étage.	
	TOULON, BOULEVARD NAPOLÉON, 50.	JACQUES.
36.	Plan du rez-de-chaussée. — Plan des étages.	
37.	Façade principale.	
38.	Couronnement de la croisée centrale et balcon des 1ᵉʳ, 2ᵉ et 3ᵉ étages. — Idem du 4ᵉ étage et coupes.	

| N⁰⁸ des planches. | Villes. | Architectes. |

| | TOULON, BOULEVARD NAPOLÉON, 27. | JACQUES. |

39. Plan du rez-de-chaussée et de l'entresol.
40. Plans des 2ᵉ, 3ᵉ et 4ᵉ étages.
41. Façade principale.

| | NIMES, AVENUE FEUCHÈRE. | JAQUEROD. |

42. Plan du rez-de-chaussée.
43. Plan du 1ᵉʳ étage.
44. Façade principale.
45. Détail de la porte d'entrée.
46. Détails des croisées du 1ᵉʳ et du 2ᵉ étage, partie centrale.
47. Couronnement des pavillons du 2ᵉ étage.

| | BESANÇON, MAISON POUR L'HORLOGERIE, PLACE SAINT-AMOUR. | VIEILLE JEUNE. |

48. Plan du rez-de-chaussée. — Plan des étages.
49. Façade sur la place Saint-Amour.
50. Façade sur la rue du Clos-Saint-Paul.
51. Façade latérale.
52. Coupe transversale.
53. Détails d'un angle de la façade principale, 1ᵉʳ et 2ᵉ étage.
54. Détails d'un angle de la façade principale, 3ᵉ et 4ᵉ étage.

| | ANGERS, BOULEVARD DE SAUMUR. | DE COUTAILLOUX. |

55. Plan du rez-de-chaussée. — Plan du 1ᵉʳ étage. — Plan du 2ᵉ étage.
56. Façade principale.
57. Couronnement de la porte d'allée. — Croisée du 1ᵉʳ étage, pan coupé. — Chapiteau, pilastre. — Pan coupé du 2ᵉ étage.

| | TOURS, RUE NICOLAS-SIMON. | VESTIER. |

58. Plans du 1ᵉʳ étage, du rez-de-chaussée et du sous-sol.
59. Élévation du côté de la rue.
60. Élévation latérale. — Coupe.

| | MONTPELLIER, RUE SAINT-GUILHEM. | PERRIÉ. |

61. Plan du rez-de-chaussée. — Plan du 1ᵉʳ étage.
62. Façade principale.
63. Détails du 1ᵉʳ étage.
64. Détails du 2ᵉ étage.
65. Détails du 3ᵉ étage.

| | CHATEAU DE PELUSSIN (DÉPARTEMENT DE LA LOIRE). | C. TISSEUR. |

66. Plan du sous-sol. — Plan du rez-de-chaussée.
67. Façade principale.
68. Arrière-façade.

| | LYON, RUE DE L'IMPÉRATRICE, 79. | F. BARQUI. |

69. Plan du rez-de-chaussée. — Plan des étages.
70. Façade principale.
71. Couronnement de la porte d'allée. — Soubassement et couronnement des croisées de l'entresol et balcon du 1ᵉʳ. — Coupes sur le milieu des trumeaux. — Coupes sur les axes des ouvertures.
72. Couronnements des croisées du 1ᵉʳ, du 2ᵉ et du 3ᵉ étage. — Balcon des mansardes, etc.

| | LYON, RUE IMPÉRIALE, 52. | F. BARQUI. |

73. Plan du rez-de-chaussée. — Plan des étages.
74. Façade principale.
75. Détails. — Porte d'allée et caisson de fermeture. — Balcon du 1ᵉʳ étage et croisée de l'entresol. — Coupes diverses.
76. Détails. — Couronnements des croisées du 1ᵉʳ et du 2ᵉ étage, pans coupés.

| | LYON, PLACE DE L'IMPÉRATRICE, 1. | F. GINIEZ. |

77-78. Façade principale (planche double).
79. Porte d'entrée et balcon du 1ᵉʳ étage.
80. Détail du socle des colonnes. — Coupe sur l'axe de la porte. — Plan à la hauteur du balcon.
81. Couronnement des croisées du 1ᵉʳ étage. — Couronnement de la croisée du 2ᵉ étage et balcon du 3ᵉ étage.
82. Corniche et entablement du 3ᵉ étage. — Couronnement de la toiture des pavillons.

| | LYON, RUE IMPÉRIALE, 28. | F. GINIEZ. |

83. Plan du rez-de-chaussée. — Plan des étages.
84. Façade principale.
85. Élévation et profil de la porte d'allée et des croisées de l'entresol.
86. Élévation et profil du couronnement du 4ᵉ étage et mansarde.

| | LYON, RUE IMPÉRIALE, 2. | F. GINIEZ. |

87. Plan du rez-de-chaussée. — Plan des étages.
88-89. Façade principale (planche double).
90. Porte d'allée.
91. Soubassement et couronnement des croisées du 1ᵉʳ étage et balcon du 2ᵉ.

Nos des planches.	Villes.	Architectes.
	LYON, RUE IMPÉRIALE, 22.	F. GINIEZ.
92.	Plan du rez-de-chaussée. — Plan des étages.	
93-94.	Façade principale (planche double).	
95.	Porte d'allée.	
96.	Couronnement et banquette de la croisée du 1er étage.	
	LYON, RUE DE L'IMPÉRATRICE, 70.	A. HIRSCH.
97.	Plan du rez-de-chaussée. — Plan des étages.	
98.	Façade principale.	
99.	Arrière-corps central. — Détails des étages inférieurs.	
100.	Arrière-corps central. — Détails des étages supérieurs.	
	LYON, RUE DE L'IMPÉRATRICE.	C. ECHERNIER.
101.	Façade principale.	
102.	Porte d'entrée. — Détails des fermetures en fer du rez-de-chaussée.	
103.	Balcon du 1er étage. — Croisées de l'entresol. — Entablement et croisée du 2e étage. — Corniche de la croisée du 1er étage et balcon du 2e.	
	LYON, RUE DE L'ARBRE-SEC.	BAILLY.
104.	Plan du rez-de-chaussée. — Plan des étages.	
105.	Façade principale.	
106.	Détails de la façade. — Couronnement du rez-de-chaussée. — Couronnement des croisées du 1er étage. — Coupes sur les croisées.	
107.	Détails. — Croisées du 3e étage. — Mansarde, partie centrale.	
	LYON, RUE SAINT-PIERRE.	BENOIT.
108.	Plan du rez-de-chaussée. — Plan des étages.	
109.	Façade principale.	
110.	Porte d'entrée sur la rue Constantine, élévation, profil et plan.	
111.	Détail de la banquette du 2e étage et couronnement des croisées du 1er. — Détail de la banquette du 3e étage et couronnement des croisées du 2e.	
112	Détails. — Mansarde et corniche du couronnement. — Niche du 1er étage.	
	LYON, COURS VITTON.	LÉO.
113.	Façade.	
114.	Détail du balcon du 1er étage et entresol. — Détails des croisées du 1er étage et balcon du 2e.	
115.	Couronnement de la partie centrale, 3e étage. — Croisées du 2e étage, milieu. — Coupe du balcon du 1er étage.	
	LYON, RUE GASPARIN, 22 ET 29.	E. JOURNOUD.
116.	Plan du rez-de-chaussée. — Plan du 1er étage.	
117.	Façade principale.	
118.	Porte d'allée et fenêtres du rez-de-chaussée.	
119.	Croisées et balcons, 1er, 2e, 3e et 4e étage.	
120.	Lucarnes des pavillons extrêmes.	

L'ARCHITECTURE MODERNE

EN FRANCE

Le mouvement de rénovation de la Capitale s'est étendu à nos grands centres.

Lyon a suivi l'exemple qui lui était donné : des voies spacieuses ont ouvert les vieux quartiers et transformé complétement cette cité.

Marseille, Rouen, Lille, Nantes, Bordeaux, Nîmes, Montpellier, et presque toutes les grandes villes de France se modifient et se transforment : des maisons neuves s'y élèvent et s'y sont élevées, qui offrent des différences notables de construction et de distribution avec les habitations de nos pères : les besoins de notre époque demandent d'autres aménagements.

Pour répondre à ces besoins nouveaux, l'art en province n'est pas resté stationnaire; il a dû apporter sa coopération au mouvement, en cherchant tout à la fois, dans les constructions civiles, à satisfaire les exigences de confort et à développer le sentiment du beau.

Les éléments divers mis à sa disposition, les matériaux employés ont exercé une certaine influence sur les résultats.

Réunir ces éléments épars pour en faciliter la comparaison et ne reproduire, dans tous les cas, que les types présentant des sujets sérieux d'étude, tel est le but de cette publication.

Nous espérons l'avoir atteint, grâce au concours aussi intelligent qu'empressé des architectes les plus distingués dans chaque ville.

Les matériaux que l'on trouvera dans cet ouvrage seront donc utiles à l'artiste comme au constructeur, et pourront les aider à résoudre les difficultés si multiples que la disposition du terrain, les destinations variées, les exigences de la décoration leur créent bien souvent.

Puis, en étudiant ces constructions nouvelles et les améliorations qui y ont été introduites, on trouvera certainement encore quelques modifications utiles à apporter dans les constructions futures.

Nous nous sommes attaché à donner principalement la maison d'habitation, la maison à loyer, sans entrer dans les spécialités; cependant nous avons donné un exemple de maison ouvrière à Besançon, elle est d'une construction remarquable avec ateliers d'horlogerie; nous avons donné également une caisse d'épargne à Rouen, une autre caisse d'épargne à Nantes, et deux hôtels.

Nous n'avons point établi de classement en maison de premier, deuxième et troisième ordre : les immeubles se classeront d'eux-mêmes par l'importance de leurs plans.

DE LA MAISON D'HABITATION

La maison à loyer a toujours existé, pour ainsi dire; car souvent autrefois, lorsqu'une seule et même famille habitait un immeuble, chaque étage était affecté à l'appartement privé de l'un des membres qui la composaient, et chaque appartement avait une certaine indépendance; mais la communauté des pièces principales et des pièces de service permettait des simplifications dans la distribution.

Il arrive beaucoup plus fréquemment aujourd'hui que plusieurs familles, étrangères les unes aux autres, sont réunies dans un même immeuble; par suite, il y a nécessité de donner à chacune d'elles un appartement complet, et la plus grande indépendance possible; il faut que l'architecte trouve des dispositions nouvelles, des accès suffisants; il faut qu'il se préoccupe encore d'obtenir une distribution pouvant se subdiviser en un plus ou moins grand nombre d'appartements, sans que ces modifications entraînent plus tard le propriétaire à des remaniements trop considérables.

C'est à ce point de vue complexe que l'on doit surtout étudier les constructions nouvelles.

D'autres modifications importantes commencent à s'introduire dans les constructions, telles que : l'usage des escaliers de service ayant le double avantage de diminuer le mouvement de l'escalier principal, et de donner un accès de

plus pour desservir les appartements des étages supérieurs; les services d'eau, d'éclairage et de chauffage dans tous les appartements, etc. Ces améliorations, qui devraient exister dans toutes nos constructions neuves, n'y arrivent encore que peu à peu, et plus rapidement dans les grands centres, où la population flottante demande de plus en plus à trouver dans son intérieur tous ses besoins satisfaits.

Enfin, l'avenir viendra probablement modifier encore les choses actuelles, en ce sens que les immeubles, au lieu de réunir comme aujourd'hui plusieurs classes de la société, ne seront plus destinés qu'à l'habitation d'une seule de ces classes, comme cela existe déjà à Paris.

Les prix de revient des constructions varient considérablement par suite des matériaux employés.

A Paris, où les divisions intérieures sont faites avec cloisons légères, où les escaliers sont en bois, sinon en totalité, du moins à partir du premier étage (l'étage du rez-de-chaussée étant quelquefois en pierre), le prix par mètre carré revient environ à 500 francs.

Voici les détails de deux constructions :

La première, composée de caves, rez-de-chaussée et cinq étages, a donné par mètre carré :

Maçonnerie, plâtrerie et terrassements.	290 fr.
Serrurerie et planchers en fer.	80
Charpente en bois et couverture.	45
Menuiserie.	80
Peinture, vitrerie, marbrerie.	40
Poêlerie et fumisterie.	10
	545 fr.

Une autre maison, composée de caves, rez-de-chaussée, quatre étages, le dernier construit en mansardes, a donné :

Terrasse et maçonnerie.	200 fr.
Serrurerie.	80
Charpente en bois, couverture et plomberie.	55
Menuiserie et quincaillerie.	100
Peinture, vitrerie et papiers peints.	40
Poêlerie et fumisterie.	15
Marbrerie.	10
	500 fr.

A Lyon, où la construction comporte les escaliers en pierre de taille, et les murs de division en grosse maçonnerie, le prix moyen, par mètre carré, revient à environ 600 francs.

Pour une maison établie à Lyon, d'une surface approximative de 216 mètres carrés, et comportant caves, rez-de-chaussée, cinq étages, le prix des divers travaux est revenu par mètre carré, savoir :

Terrassement et maçonnerie.	110 fr.
Fourniture de pierres de taille.	160
Charpente et toiture.	60
Serrurerie.	50
Couverture et plomberie.	15
Peinture et marbrerie.	70
Vitrerie.	10
Poêlerie et Fumisterie.	9
Menuiserie.	140
Travaux divers.	10
	634 fr.

CONSTRUCTION

La nature des matériaux employés pour l'érection d'une construction modifie les dispositions principales.

A Paris, Marseille et autres localités, les murs intérieurs de division sont faits avec matériaux légers, la plupart reposant sur des poitrails en fer, qui eux-mêmes sont soutenus par des colonnes en fonte ou en fer. Ces constructions permettent aux étages supérieurs des distributions différentes.

A Lyon les principales divisions sont établies par des murs de fond construits en maçonnerie de moellons, avec pierres de taille, pour l'appareil des ouvertures intérieures; les modifications sont donc maintenues dans un cadre invariable; il faut alors établir ces grandes divisions principales de telle sorte qu'elles laissent des espaces assez grands pour faciliter la variété des distributions : de là, la nécessité d'établir les points d'appui avec tout le soin possible, pour donner à l'ossature de la maison la stabilité nécessaire.

Les matériaux employés comme pierres de taille sont :

Pour les parties portant moulures : la pierre de Villebois, pierre dure, pour les étages inférieurs : rez-de-

chaussée et entresol ; — la pierre Tournus, celle de Pommiers et celle de Lucenay pour les parties hautes. — Depuis les chemins de fer, on emploie aussi la pierre blanche du Midi, la pierre de Cruaz, de Crussol, la pierre blanche de Seyssel.

Pour les tailles intérieures, qui sont toujours revêtues en menuiserie, on se sert des pierres de Saint-Cyr et de Couzon.

Pour les tailles apparentes sur cour, on utilise encore la pierre de la Grive (département de l'Isère).

Les carrières de Villebois permettent l'extraction de blocs énormes, et il n'est pas rare de voir dans les constructions des morceaux, pour couvertes de portes d'allées, cubant de 4 à 5 mètres. Cette pierre sert pour les piliers et le coiffages du rez-de-chaussée et de l'entresol, tant à l'intérieur qu'à l'extérieur, pour les escaliers ; et là encore, on peut quelquefois établir des paliers d'arrivée et de repos d'un seul morceau, avec une longueur de 3m,50 à 4 mètres.

Les étages supérieurs sont faits avec la pierre de taille de Tournus, ou la pierre blanche du Midi (Saint-Paul-Trois-Châteaux (Drôme).

Les tailles sur cour sont en pierre de la Grive ou de Lucenay.

Les murs intérieurs de division sont faits avec maçonnerie de moellons de Couzon, liés avec mortier de chaux et sable ; les tailles des ouvertures sont en pierres de Saint-Cyr ou de Couzon.

Lorsque l'on cherche l'économie, on remplace souvent, pour les montées d'escalier, la pierre de Villebois par la pierre de Saint-Cyr, mais alors il ne faut pas demander des blocs de dimensions aussi grandes, et l'on doit apporter un examen plus sévère dans le choix de la pierre, car elle n'est pas toujours de même qualité.

La charpente des planchers et des combles se fait en bois de sapin.

Les planchers sont exécutés avec poutrelles de 12 à 14 centimètres d'épaisseur par 28 à 32 centimètres de hauteur, suivant l'écartement des points d'appui et la force que l'on veut obtenir.

Toutes les gaines des cheminées sont apparentes, et non pas incrustées dans les murs ; elles sont construites en briques fortes, et enduites intérieurement.

Tels sont les éléments de construction employés à Lyon.

Nous présentons à nos souscripteurs un tableau de la richesse géologique en pierres à bâtir des différents départements qui nous ont fourni des spécimens de maisons d'habitation.

Le tableau suivant, quoique bien incomplet, pourra être de quelque utilité (1).

Département de l'Ain.

La pierre de Villebois, appelée *choin de Villebois*, est une pierre dure d'excellente qualité, d'une couleur grise, d'un grain fin et homogène : elle s'emploie beaucoup dans le département de l'Ain et dans celui du Rhône, particulièrement à Lyon, qui en fait un très-grand usage.

La pierre de Fay, appelée *choin de Fay*, est une pierre de même qualité que la précédente, grain plus fin, couleur moins foncée, susceptible d'un beau poli, mais difficile à travailler quand elle contient des cristallisations : elle s'emploie pour les mêmes usages que la précédente.

La pierre de Seyssel, pierre blanche, très-fine et tendre, se débitant à la scie à dents ; elle acquiert de la consistance à l'air.

La pierre de Murchamp, pierre calcaire lithographique ; on en fabrique des carreaux pour dallages.

La pierre de Saint-Martin de Bavel, qui est une pierre dure ; enfin la pierre de Cylan, qui est une pierre tendre.

Département de l'Ardèche.

La pierre de Chomérac, pierre calcaire, très-belle.

La pierre de Crussol, pierre dure, fort belle, qui est susceptible de poli ; elle s'emploie beaucoup à Lyon, pour monuments religieux.

La pierre de Cruas, pierre calcaire moyennement dure, d'un blanc jaune de très-belle apparence ; on l'emploie pour les motifs d'architecture et de sculpture.

Département de l'Aude.

Les pierres des environs de Carcassonne, pierres dures de la nature du grès.

La pierre de Roquefort : il y en a de trois qualités différentes : la première est une pierre blanche et la plus dure ; la deuxième est une pierre moins dure, d'un gris bleuâtre ; la troisième est la plus belle, d'un grain très-fin ; aussi est-elle employée de préférence dans les ouvrages d'architecture et de sculpture. Les pierres indiquées ci-dessus s'emploient dans tout le département, et même dans celui de la Haute-Garonne : Toulouse en fait un grand usage.

Département des Bouches-du-Rhône.

La pierre de Cassis, près d'Aix ; pierre dure, calcaire, appelée pierre froide.

La pierre de Calisanne, pierre calcaire, dure, grain plus fin que la précédente.

La pierre de Saint-Leu d'Arles, pierre calcaire, moins dure que la précédente.

La pierre de la Couronne, pierre calcaire, tendre.

La pierre de Pennafort, granit à fond blanc, tacheté de gris et de noir.

Département du Doubs.

Les pierres calcaires, les tufs et les marbres qui s'emploient à Besançon.

Département de la Drôme.

La pierre de Châteauneuf d'Isère, mollasse, qui se taille facilement et durcit à l'air, mais s'altère à la longue (dans la partie durcie) ; elle s'emploie à Valence et aux environs seulement.

La pierre de Rachat, mollasse, plus dure que la précédente, s'emploie pour faire des dallages.

La pierre de Combovin, pierre calcaire qui est de très-belle qualité, susceptible de poli, s'emploie pour les ouvrages délicats d'architecture et de sculpture.

La pierre de Chamaret, pierre contenant des fossiles marins.

(1) Les renseignements que nous donnons ici proviennent des ouvrages de MM. Rondelet, Th. Chateau et de la Société académique d'architecture de Lyon.

La pierre de Saint-Restitut et la pierre de la Barrière, pierres blanches de même qualité que la précédente.

La pierre de Sainte-Juste, pierre calcaire blanche et tendre ; elle s'emploie beaucoup à Lyon pour les façades extérieures des maisons.

La pierre de Taulignan, pierre d'un blanc roux, plus dure que la précédente, grain fin et homogène ; elle s'emploie depuis quelque temps à Lyon.

Département du Gard.

La pierre des environs de Nîmes, très-dure, ne se taille qu'à la pointe, elle est susceptible d'être polie.

La pierre de Barutel est employée pour les escaliers.

La pierre de Roque-Maillères est de même qualité que la précédente, mais moins dure ; elle résiste à la gelée ; on l'emploie de même pour les escaliers.

La pierre de ***, d'un gris blanc qui résiste bien à toutes les intempéries de l'air.

La pierre de Beaucaire : cette pierre est tendre, d'une couleur grise-blanche ; elle conserve le poli et durcit à l'air ; elle s'emploie pour les moulures et les ornements d'architecture.

La pierre de Roque-Partide est de meilleure qualité que la précédente et résiste mieux aux intempéries.

La pierre de Mus ou Aigues-Vives est une pierre d'un gris très-bleu, coquilleuse, résistant au feu, mais craignant l'humidité.

Département de la Gironde.

Les pierres de Langoiran, de Rions, de Cérons, de Cadillac, de Barsac, de Saint-Macaire. — Ces pierres se débitent en petits blocs ; elles sont de bonne qualité.

La pierre de Saint-Michel et la pierre de Rausans ; ces deux pierres, surtout la dernière, sont dures et de bonne qualité ; on en fait des marches.

La pierre de Bourg, près du Bec-d'Ambez, est une pierre de moyenne dureté.

La pierre de Combes et la pierre de Baurech ; ces pierres sont tendres et servent pour les murs de refend.

Les pierres que nous venons de citer s'emploient à Bordeaux et dans tout le département.

Département de l'Hérault.

La pierre de Vendargues, qui est grise et blanche.

La pierre de Saint-Jean-de-Védu, qui est d'un gris roux, et coquilleuse.

La pierre de Pignan, grès ; elle se débite en morceaux de peu d'épaisseur.

La pierre des environs de Cette, qui est très-belle, d'un grain fin, dure, susceptible d'être polie ; elle résiste très-bien à l'eau, à la gelée et aux autres agents atmosphériques.

La pierre de Rocaule, près d'Agde, est une lave d'un gris cendré, et bonne pour les ouvrages hydrauliques.

La pierre de Saint-Loup possède les mêmes qualités que la précédente.

Les pierres de Saint-Geniez de Castries, de Bresme, de Nissan, sont des pierres tendres.

Département d'Indre-et-Loire.

La pierre de Savigné est un grès cristallisé qui résiste au feu le plus violent ; elle est employée pour faire des fourneaux de forge et de verreries.

La pierre d'Atée est dure, coquilleuse et perillée.

La pierre de Sainte-Maure est assez belle, moyennement dure ; le grain en est fin et compacte.

La pierre de Chinon a un grain moyennement gros et rude, mêlé de coquillages.

Département de l'Isère.

La pierre de Fontanils est une pierre dure, d'un gris bleu ; elle se décompose parfois quand elle a été mal choisie ; elle ne s'emploie que dans les constructions ordinaires.

La pierre de Sassenage, d'un blanc roux, est de très-bonne qualité, mais on ne peut s'en procurer de gros blocs ; elle est très-employée à Grenoble.

Les pierres provenant d'un rocher auprès des portes de Grenoble ; celle qui s'extrait des rochers près la porte de France est préférée.

La pierre de Voreppe, grès tendre ou mollasse, employée pour jambages de portes ou croisées.

La pierre de Trept : 1° grise (très-dure) ; 2° rose (moyennement dure) ; 3° blanche (moyennement dure).

La pierre de la Grive, pierre d'un blanc jaune, moyennement dure ; s'emploie à Lyon.

La pierre l'Échaillon, blanche, rose, jaune, est moyennement dure.

La pierre de Montalieu est de même qualité que celle de Villebois, dont elle est séparée par le cours du Rhône.

Département de la Loire-Inférieure.

La pierre calcaire appelée *roussin*, très-dure et d'un gris foncé.

On trouve encore des granites, susceptibles de recevoir un beau poli, qui sont tantôt tachetés de brun, de manière à en rendre l'aspect presque noir, et tantôt d'un gris roux, tacheté de blanc, de rouge et de bleu ; ce dernier granit s'extrait d'Erbée.

Département du Nord.

La pierre de Gassine, pierre bleue.

La pierre de Aarden, pierre blanche et tendre.

Département du Rhône.

La pierre d'Anse et celle de Lucenay, qui sont moyennement dures et d'un blanc roux.

La pierre de Pommiers, de plus belle qualité que les précédentes.

La pierre de Chessy, d'un blanc jaunâtre. Toutes ces pierres s'emploient à Lyon pour chambranles de croisées.

Les pierres de Bully, de l'Arbresle, de Saint-Germain sur l'Arbresle sont des pierres dures, grises.

Les pierres de Saint-Fortunat, de Saint-Cyr, de Dardilly, de Limonest sont des pierres de même qualité, dures et coquilleuses ; il y en a de différentes nuances : jaune, grise, bleue et noire.

La pierre de Couzon, pierre jaune et rouge, moins dure que les précédentes, s'emploie pour jambages de portes intérieures dans les constructions ordinaires ; on s'en sert encore comme moellons.

Département de la Seine-Inférieure.

Les pierres de Caumont, de cinq espèces : le bas appareil, le gros liais, le banc franc, le libage, la bize. — Ces différentes pierres sont séparées dans la carrière par des couches de silex.

Département des Deux-Sèvres.

On extrait des environs de Niort une pierre blanche, tendre, sujette à la gelée, qui s'emploie pour les constructions ordinaires, et la pierre rousse, moins tendre que la précédente, d'une bonne qualité, ne se gelant point, et que l'on emploie pour soubassements et marches d'escalier.

RÈGLEMENT DE VOIRIE

Les règlements de voirie viennent encore modifier les dispositions à donner aux immeubles (1). A Paris, les conditions principales sont celles-ci :

TITRE PREMIER
De la hauteur des bâtiments

SECTION PREMIÈRE. — *De la hauteur des façades bordant les voies publiques.*

ARTICLE PREMIER. — La hauteur des façades des maisons bordant les voies publiques, dans la ville de Paris, est déterminée par la largeur légale de ces voies publiques.

Cette hauteur, mesurée du trottoir ou du pavé, au pied des façades des bâtiments, et prise, dans tous les cas, au milieu de ces façades, ne peut excéder, y compris les entablements attiques, et toutes constructions à plomb du mur de face, savoir :

Pour les voies publiques au-dessous de $7^m,80$ de largeur, $11^m,70$.
— — de $7^m,80$ à $9^m,75$ et au-dessus, $14^m,60$.
— — de $9^m,75$ et au-dessus, $17^m,55$.

Pour les boulevards d'une largeur de 20 mètres et au-dessus, la hauteur des bâtiments pourra être portée jusqu'à 20 mètres.
A la charge par les constructeurs de ne faire, en aucun cas, au-dessus du rez-de-chaussée, plus de cinq étages carrés, entresol compris.

ART. 2. — Les façades qui seront construites sur la voie publique, soit en retraite de l'alignement, soit à fruit, ou de toute autre manière, ne peuvent être élevées qu'à la hauteur déterminée pour les maisons construites à l'alignement.

ART. 3. — Tout bâtiment situé à l'encoignure de deux voies publiques d'inégale largeur peut, par exception, être élevé du côté de la rue la plus étroite jusqu'à la hauteur fixée pour la plus large.
Toutefois cette exception ne s'étendra, sur la voie la plus étroite, que jusqu'à concurrence de la profondeur du corps de bâtiment ayant face sur la voie la plus large, soit que ce corps de bâtiment soit simple ou double en profondeur.
Cette disposition exceptionnelle ne peut être invoquée que pour les bâtiments construits à l'alignement déterminé pour les deux voies publiques.

ART. 4. — Pour les bâtiments autres que ceux dont il est parlé à l'article précédent et qui occupent tout l'espace compris entre deux voies d'inégale largeur ou de niveau différent, chacune des deux façades ne peut dépasser la hauteur fixée en raison de la largeur ou du niveau de la voie publique sur laquelle chaque façade est située.
Toutefois, lorsque la plus grande distance entre les deux façades n'excède pas 15 mètres, la façade bordant la voie publique la moins large ou du niveau le plus bas peut par exception être élevée à la hauteur fixée pour la rue la plus large ou du niveau le plus élevé.

SECTION 3. *De la hauteur des étages.*

ART. 6. — Dans tous les bâtiments, de quelque mesure qu'ils soient, il ne peut être exigé, en exécution de l'article 4 du décret du 26 mars 1852, une hauteur d'étage de plus de $2^m,60$.
Pour l'étage dans le comble, cette hauteur s'applique à la partie la plus élevée du rampant.

TITRE II
Des combles

SECTION PREMIÈRE. — *Des combles au-dessus des façades élevées au maximum de la hauteur légale.*

ART. 7. — Le faîtage du comble ne peut excéder une hauteur égale à la moitié de la profondeur du bâtiment, y compris les saillies et corniches ; le profil du comble sur la façade du côté de la voie publique ne peut dépasser une ligne inclinée à 45 degrés, partant de l'extrémité de la corniche ou de l'entablement.

ART. 8. — Sur les quais, boulevards, places publiques et dans les voies publiques de 15 mètres au moins de largeur, ainsi que dans les cours et

(1) Nous avons cru devoir donner ces éléments afin de fixer des jalons pour les localités où cette mesure administrative utile, soit à l'hygiène, soit à l'aspect monumental des édifices, n'existerait pas d'une manière absolue.

espaces intérieurs en dehors de la voie publique, la ligne droite inclinée à 45 degrés dans le périmètre indiqué ci-dessus peut être remplacée par un quart de cercle dont le rayon ne peut excéder la hauteur fixée par l'article 7. La saillie de l'entablement sera laissée en dehors du quart de cercle.

Art. 9. — Les combles de bâtiments situés à l'angle d'une voie publique de moins de 15 mètres peuvent, par exemple, être établis sur cette dernière voie suivant le périmètre déterminé par l'article 8, mais seulement dans la même profondeur que celle fixée par l'article 3.

Art. 10. — Dans les cas prévus par les trois articles précédents, les reliefs des chéneaux et membrons ne doivent pas excéder la ligne inclinée à 45 degrés partant de l'extrémité de l'entablement, ou le quart de cercle, qui, dans le cas prévu par l'article 8, peut remplacer cette ligne.

. .

Art. 12. — La face extérieure des lucarnes doit être placée en arrière du parement extérieur du mur de face donnant sur la voie publique, et à une distance d'au moins 30 centimètres.
Elles ne peuvent s'élever, compris leur toiture, à plus de 3 mètres au-dessus de la base du comble. —
Leur largeur ne peut excéder 1m,50 hors œuvre.
Les jouées des lucarnes doivent être parallèles entre elles ; la saillie de leurs corniches, égouts compris, ne doit pas excéder 15 centimètres.
Il peut être établi un second rang de lucarnes en se conformant aux dispositions déterminées par les articles 7 et 8.

Extrait du règlement de voirie de la ville de Lyon.

Article premier. — Les maisons bordant la voie publique auront une hauteur fixe, proportionnellement à la largeur de chaque rue, quai ou place.
Cette hauteur sera mesurée au pavé de la rue, jusques et y compris les entablements et corniches au-dessus du forget du toit. Si ce forget était masqué par un attique, une galerie ou toute autre ornementation, la hauteur serait mesurée à partir du pavé jusques et y compris les corniches, attiques et ornementations.

Art. 2. — Sur les places publiques, lorsqu'elles auront plus de 50 mètres de largeur, et sur les quais, la hauteur sera de . . . 22m,00
Sur les places au-dessus de 30 mètres, et les rues de 14 mètres de largeur, la hauteur sera de 20 50
Sur les petites places, et les rues au-dessous de 14 jusqu'à 10 mètres, la hauteur sera de 20 ""
Pour les rues au-dessous de 10 mètres de largeur, jusqu'à 8 mètres, la hauteur sera de 19 ""
Pour les rues au-dessous de 8 mètres, la hauteur sera de 18 ""

Art. 3. — En sus de la hauteur qui aura été fixée par la permission, chaque maison pourra être surmontée d'un comble qui n'aura pas plus de 4 mètres d'élévation.
Lesdits combles seront déterminés par un plan incliné commençant immédiatement au forget, et continué sans interruption ni brisure jusqu'au faîtage.
Ils ne pourront former, avec le plan horizontal, qu'un angle intérieur de 25 degrés au plus pour la couverture en tuiles creuses, et de 45 degrés pour les tuiles plates et les ardoises.

. .

Art. 10. — La hauteur accordée aux maisons faisant encoignures de deux ou plusieurs rues, quais ou places d'inégale longueur, sera la moyenne de celles fixées pour ces différentes rues, quais ou places.

. .

Art. 12. — Dans les rues pentives, les constructions pourront être échelonnées de manière à reprendre de 12 mètres en 12 mètres la hauteur maximum du règlement.

Article additionnel. — Dans les rues de 10 à 15 mètres de largeur, la hauteur verticale des façades pourra être portée à 20m,50, qui seront mesurés depuis la bordure du trottoir, jusques et y compris la corniche sous forget, à la condition expresse de ne pratiquer dans cette hauteur que quatre étages, y compris l'entresol s'il en est établi un.
Il sera permis aux constructeurs qui se conformeront à ces dispositions d'établir un cinquième étage en mansardes, aux conditions suivantes :
La première brisure des combles sera renfermée dans un angle intérieur de 75 degrés ; la largeur de cette première brisure ne pourra, sous aucun prétexte, avoir plus de 2m,50, y compris la corniche sur la brisure. A partir de 2m,50, la pente du toit sera renfermée dans un angle intérieur de 25 degrés, et continuée sans interruption jusqu'au faîtage.

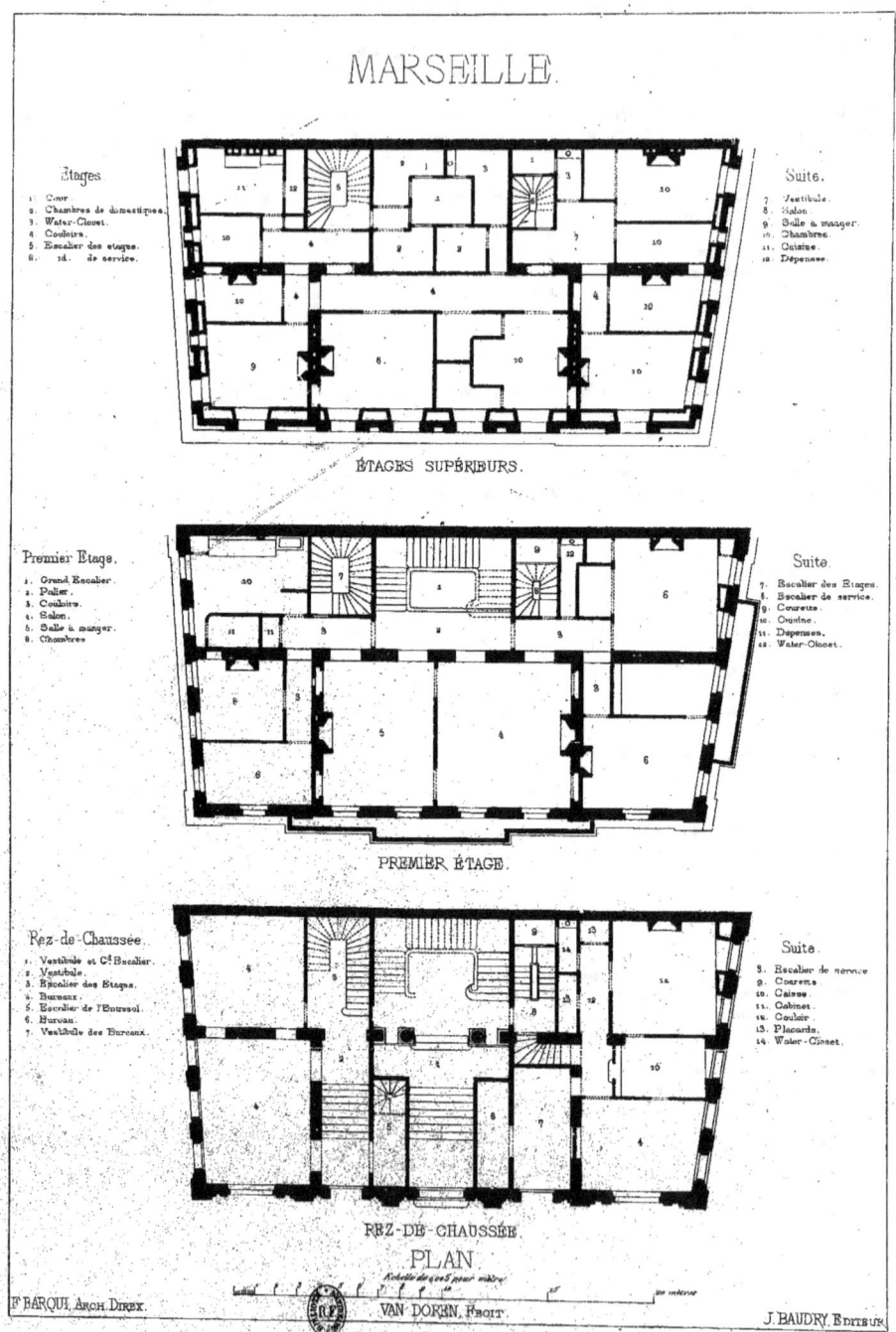

L'ARCHITECTURE MODERNE EN FRANCE

MARSEILLE

FAÇADE.

F. BARQUI, Arch. Dir. ex. VAN DOREN, fecit. J. BAUDRY, Éditeur

MAISON HÔTEL RUE DE BRETEUIL.

M^{rs} BERENGIER FRÈRES, Architectes

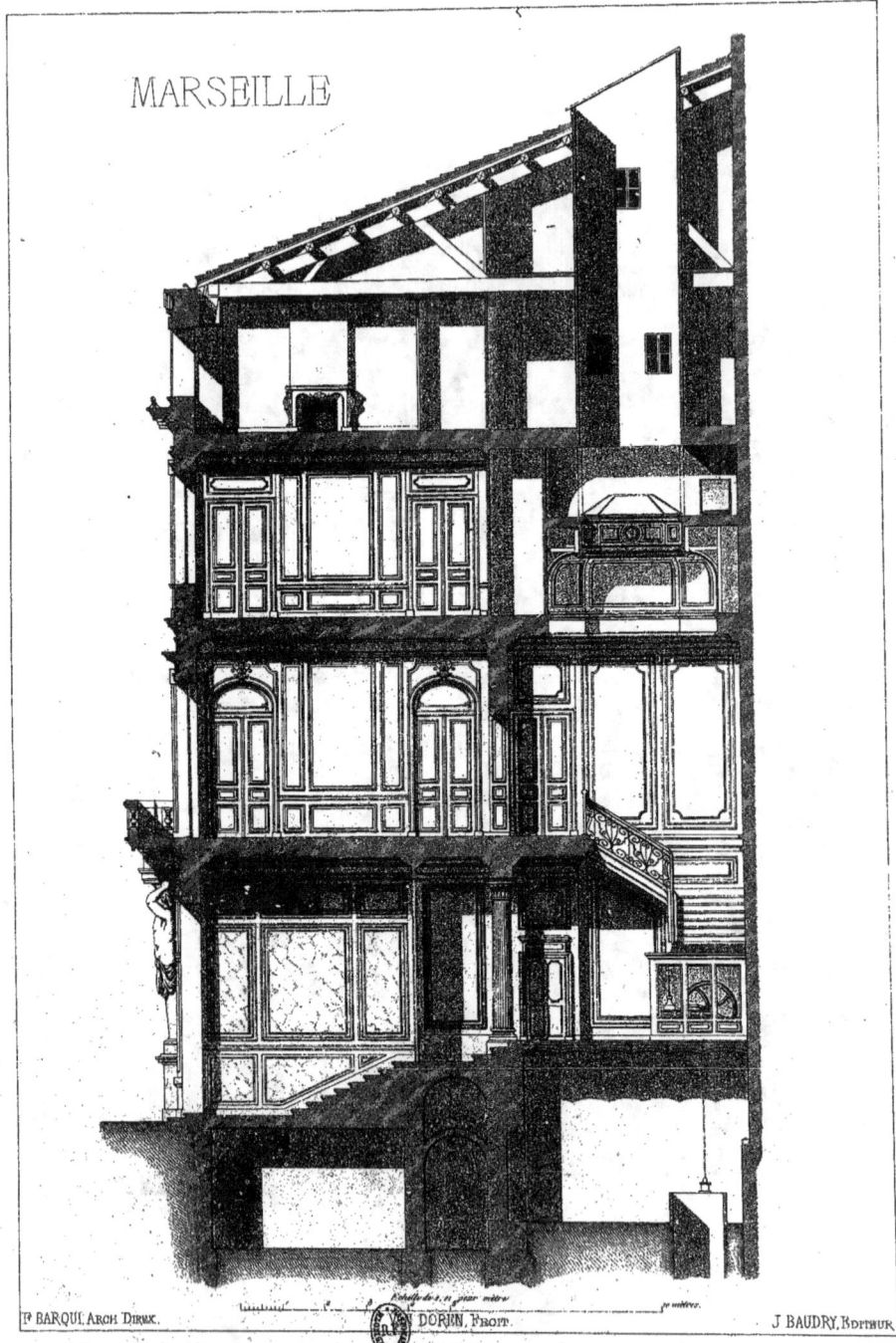

MAISON HOTEL RUE DE BRETEUIL
M^{rs} BERENGIER FRÈRES, Architectes.

L'ARCHITECTURE MODERNE EN FRANCE

MARSEILLE

FENÊTRE DU 4^{me} ÉTAGE ET CORNICHE.

COUPE.

FENÊTRE DE L'ENTRESOL ET BALCON DU 1^{er} ÉTAGE.

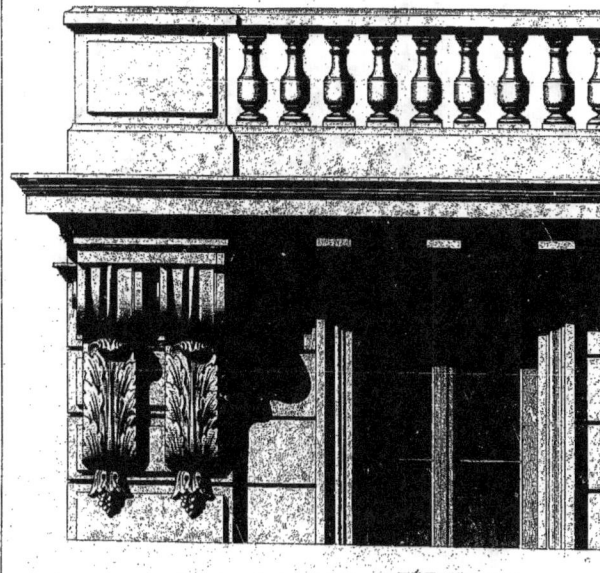

DÉTAILS.

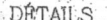

Échelle de 0^m04 pour mètre.

F. BARQUI, Arch. Direx. DOREN, F^{ecit}. J. BAUDRY, Editeur.

MAISON HÔTEL AVENUE DE NOAILLES.
M^{rs} BERENGIER, FRÈRES, Architectes.

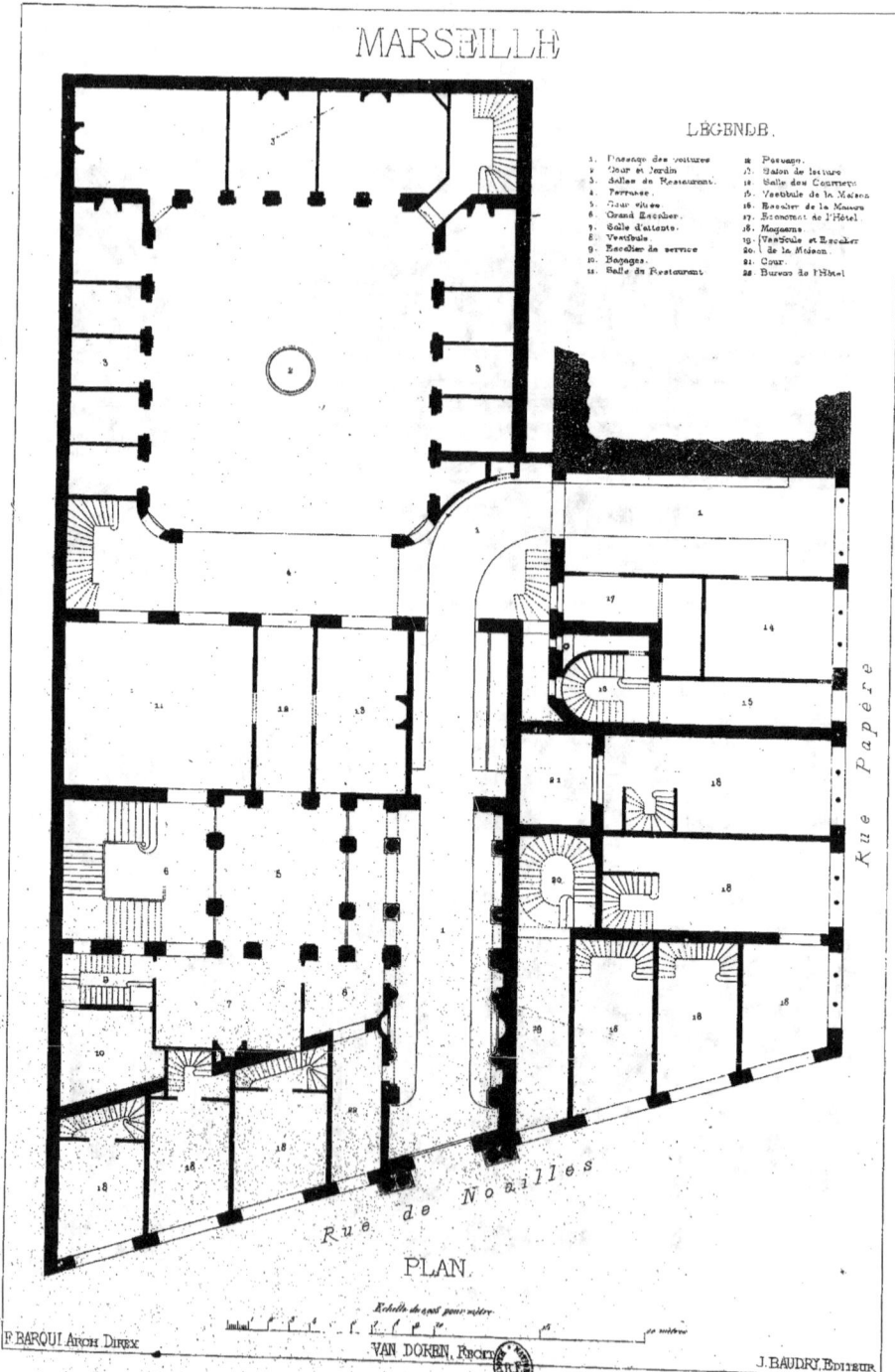

L'ARCHITECTURE MODERNE EN FRANCE
MARSEILLE

FAÇADE PRINCIPALE

MAISON HÔTEL, AVENUE DE NOAILLES
M.rs BERENGER FRÈRES, Architectes

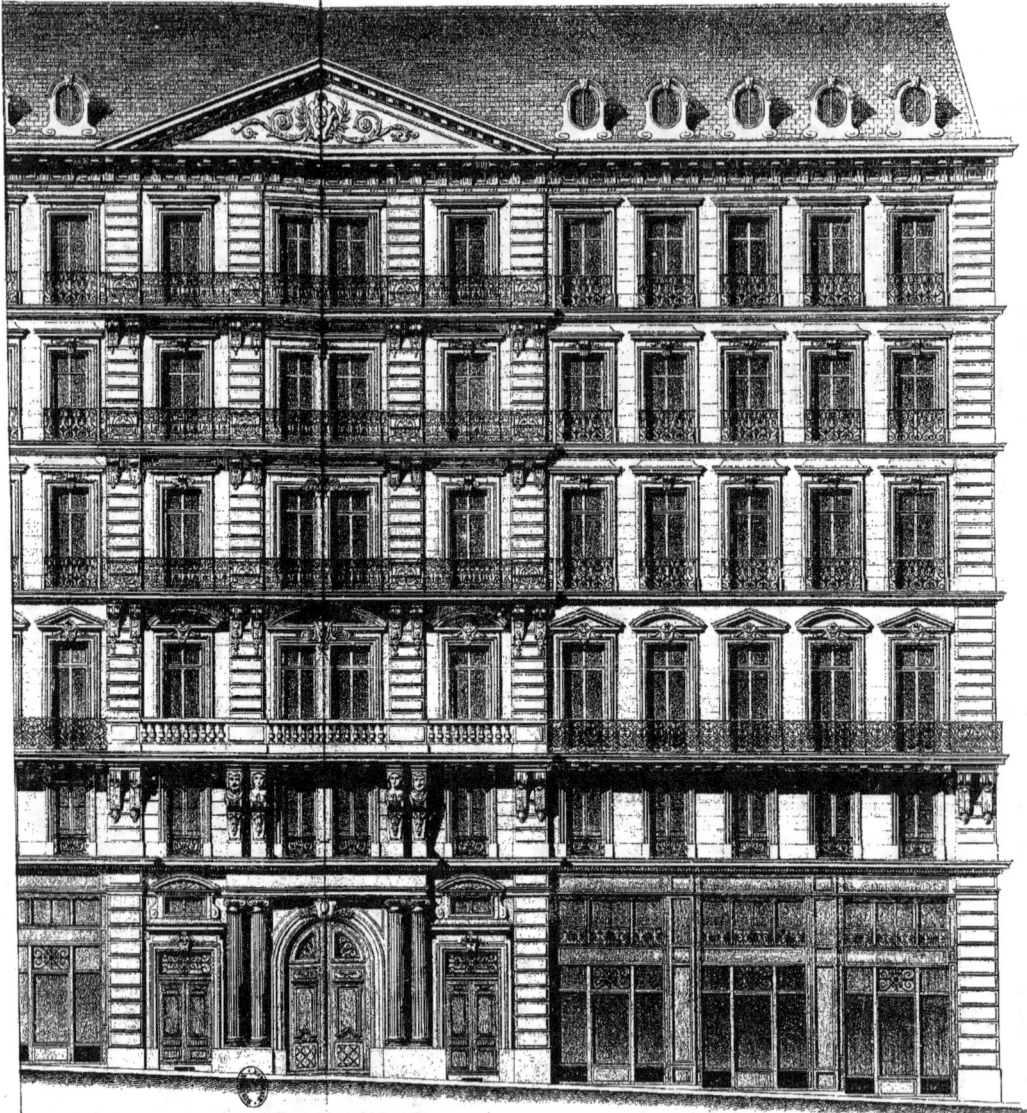

FAÇADE PRINCIPALE.

MAISON HÔTEL AVENUE DE NOAILLES
M.rs BERENGIER FRÈRES, Architectes.

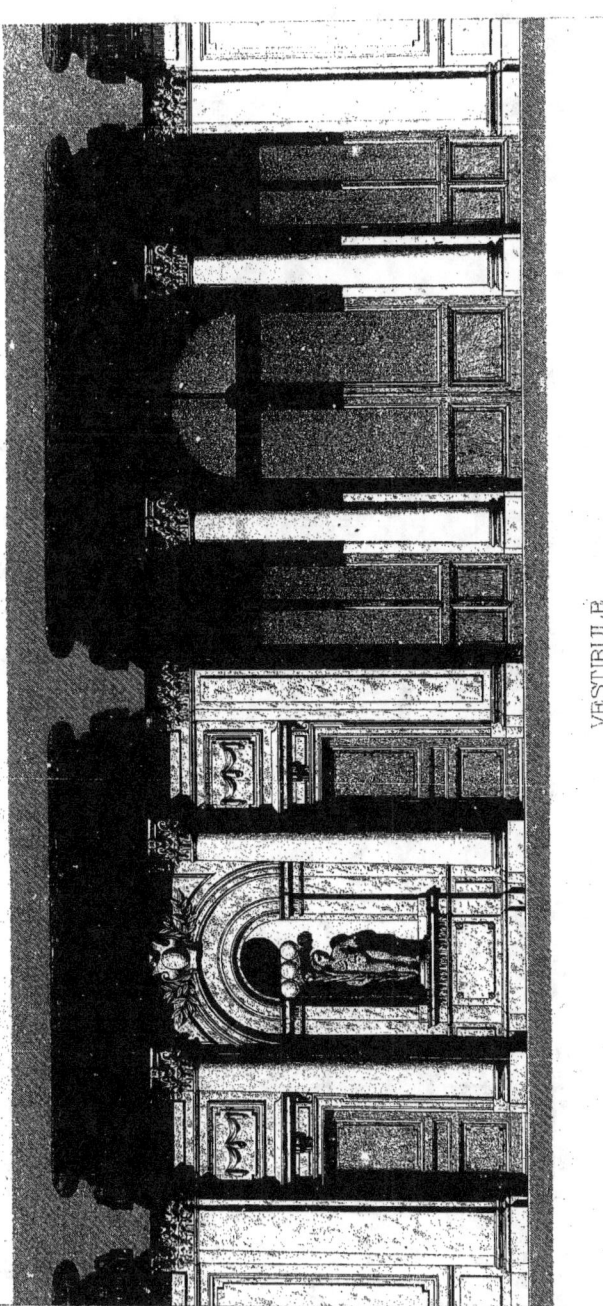

MARSEILLE

VESTIBULE

MAISON HÔTEL, AVENUE DE NOAILLES
M.rs EBRENOIER FRÈRES, Architectes.

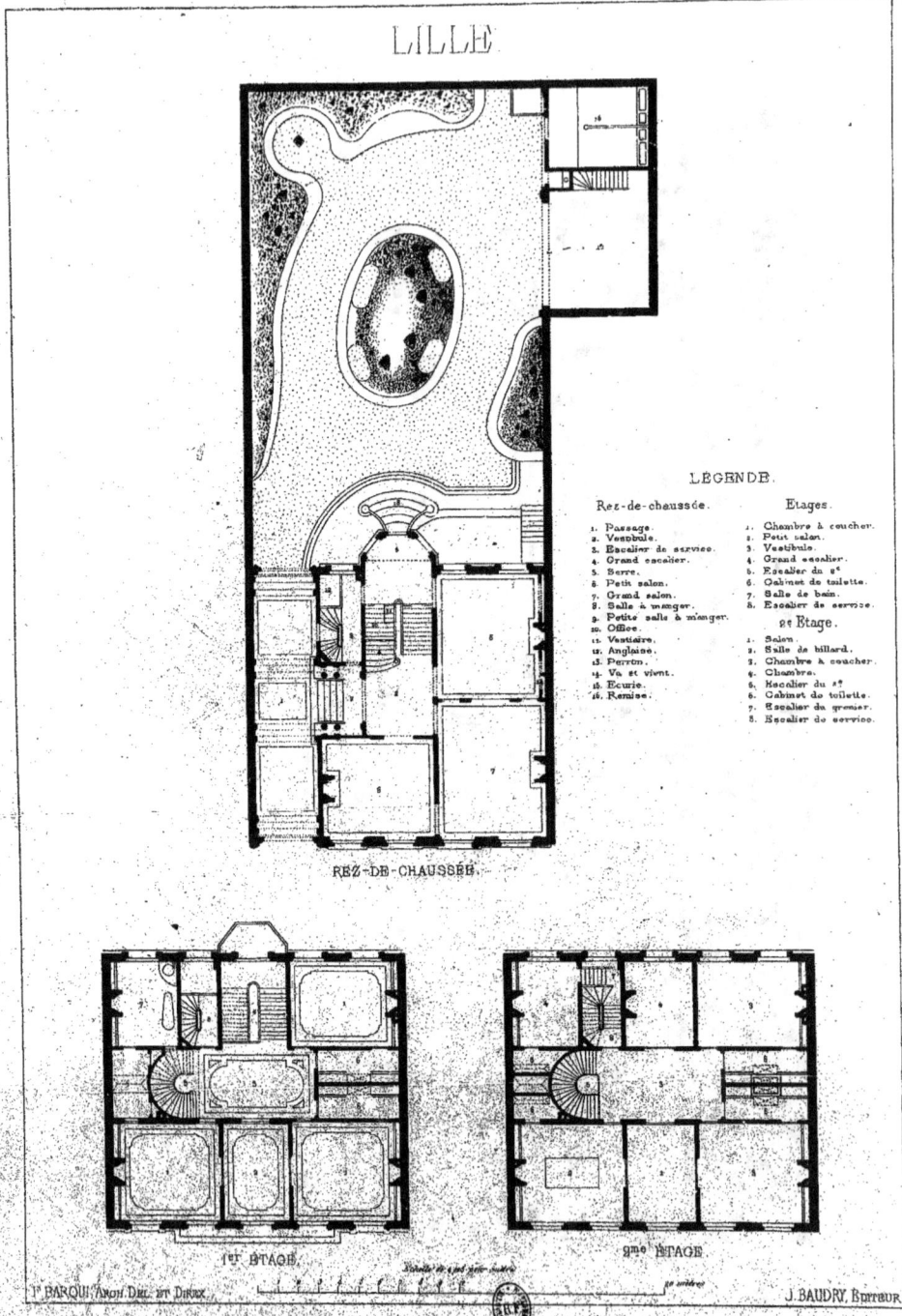

L'ARCHITECTURE MODERNE EN FRANCE. Pl. 10

LILLE

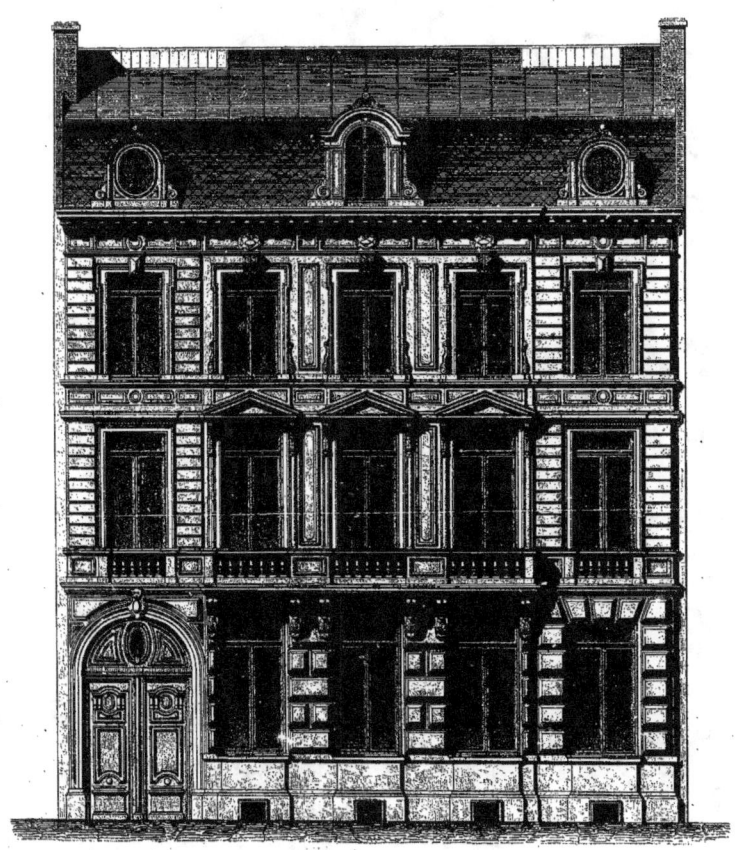

FAÇADE PRINCIPALE.

MAISON D'HABITATION BOULEVARD DE L'IMPÉRATRICE, 80.
Mr. COLPAERT Architecte.

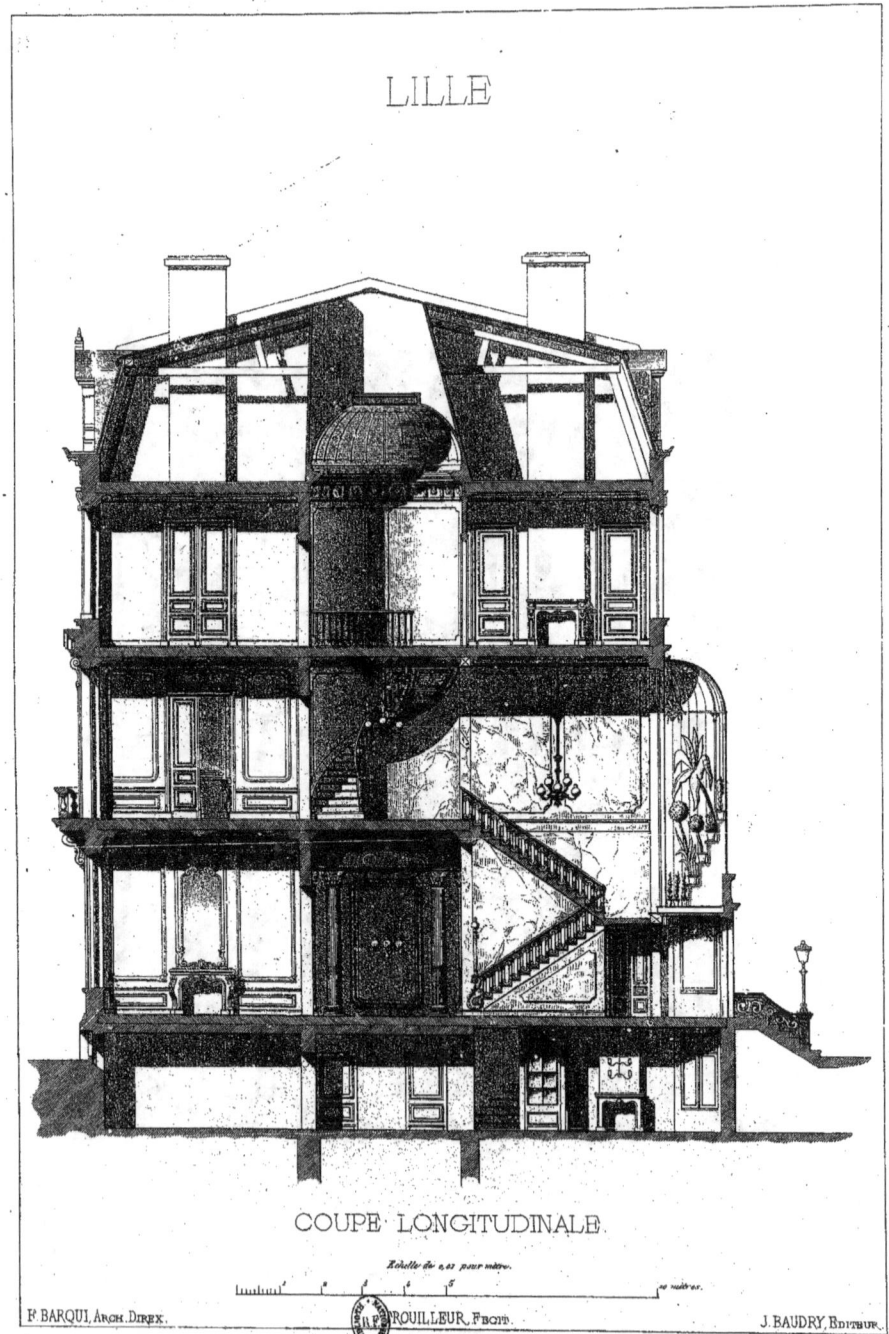

LILLE

COUPE LONGITUDINALE.

MAISON D'HABITATION BOULEVARD DE L'IMPÉRATRICE.
M\. COLPAERT, Architecte.

L'ARCHITECTURE MODERNE EN FRANCE.

LILLE.

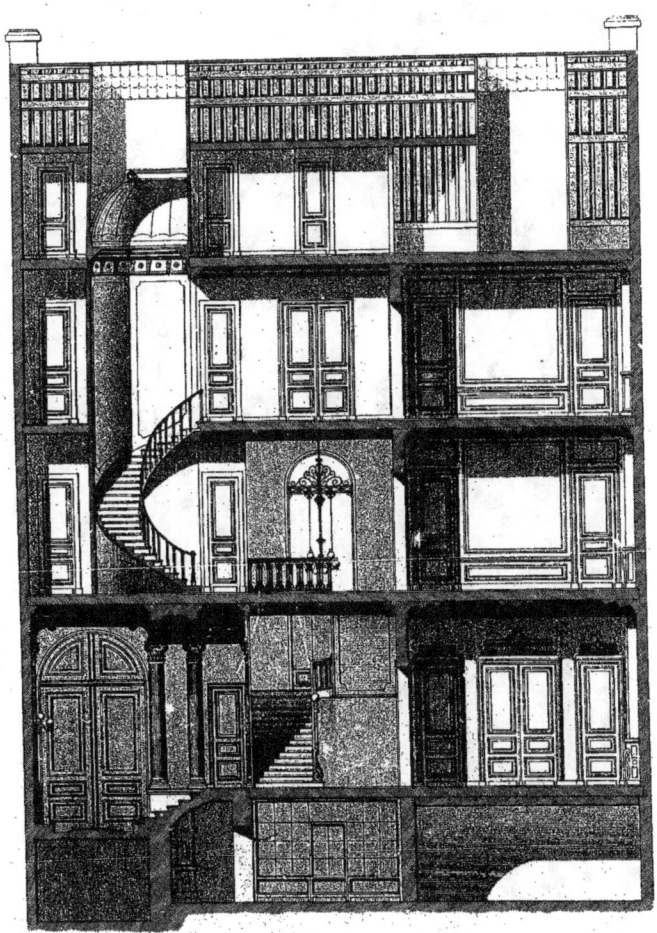

COUPE TRANSVERSALE.

MAISON D'HABITATION BOULEVARD DE L'IMPÉRATRICE.
M. COLPAERT, Architecte.

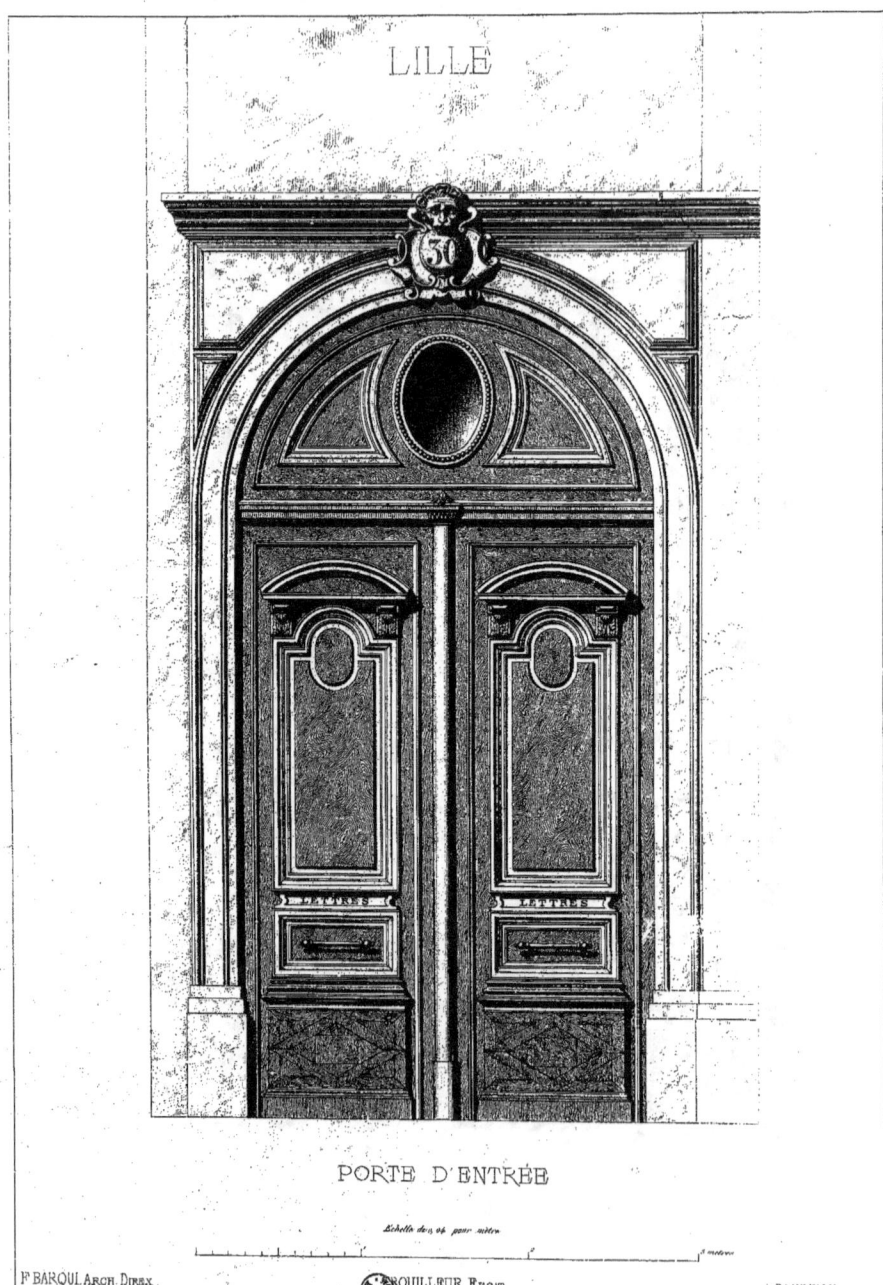

L'ARCHITECTURE MODERNE EN FRANCE

LILLE

COUPE DE LA CORNICHE ET DES CROISÉES DU 2ᵉ

COUPE DU BALCON DU 1ᵉʳ ÉTAGE

COURONNEMENT DES CROISÉES DU 2ᵉ ÉTAGE ET CORNICHE.

BALCON DES CROISÉES DU 1ᵉʳ ÉTAGE.

COURONNEMENT DES CROISÉES DU REZ-DE-CHAUSSÉE.

COUPURE DES CROISÉES DU 2ᵉ ÉTAGE

COURONNEMENT DES CROISÉES DU 1ᵉʳ ÉTAGE.

SOUBASSEMENT DU REZ-DE-CHAUSSÉE.

H. SIROUY, ARCH. DIRECT.

TROUILLIER, Edit.

MAISON D'HABITATION BOULEVARD DE L'IMPÉRATRICE

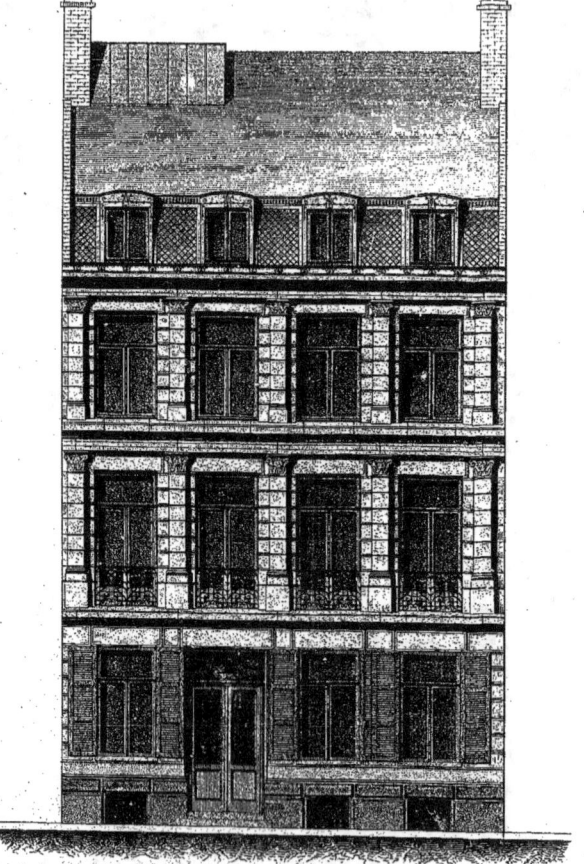

FAÇADE PRINCIPALE

MAISON BOULEVARD DE L'IMPÉRATRICE, 13.
Mr E. VANDENBERGH Architecte.

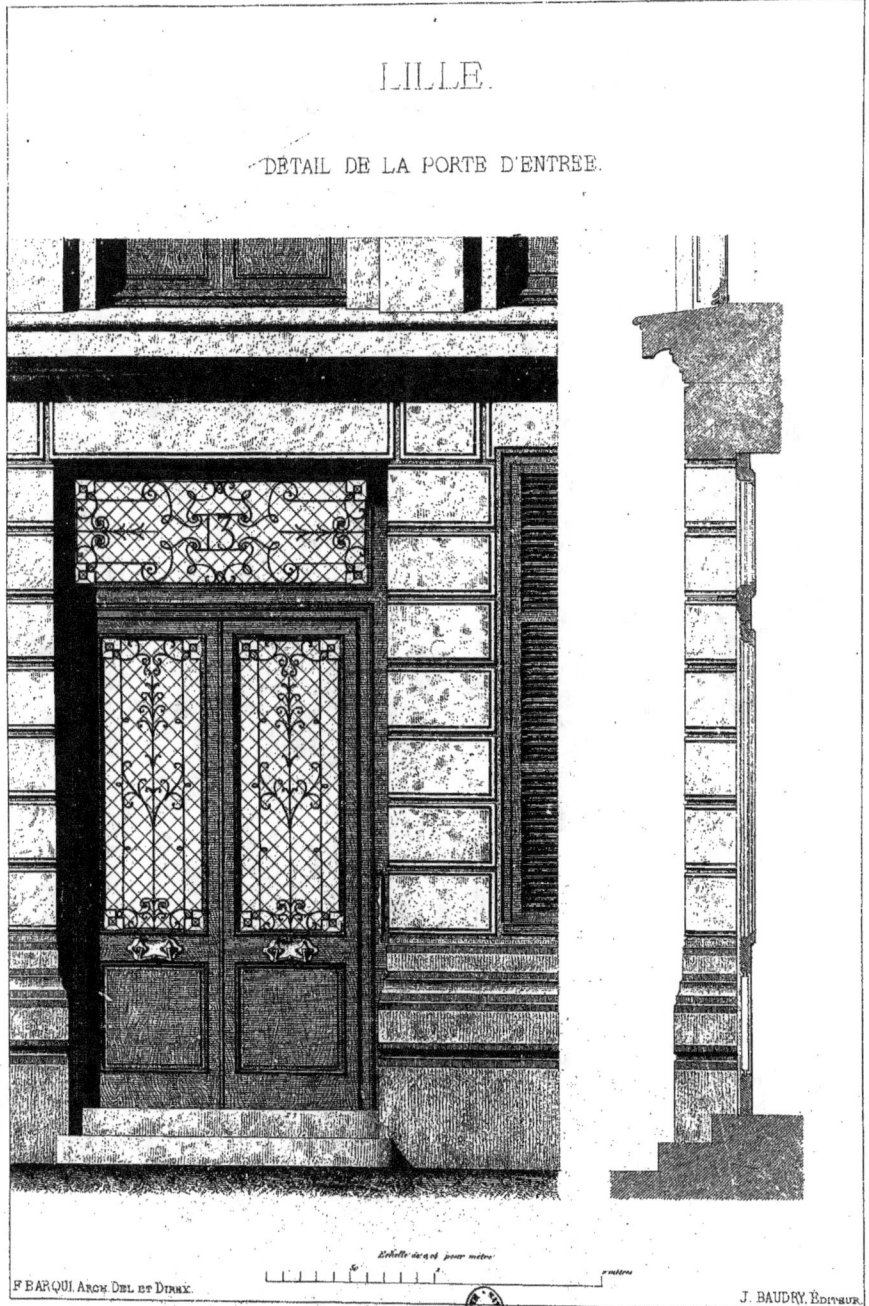

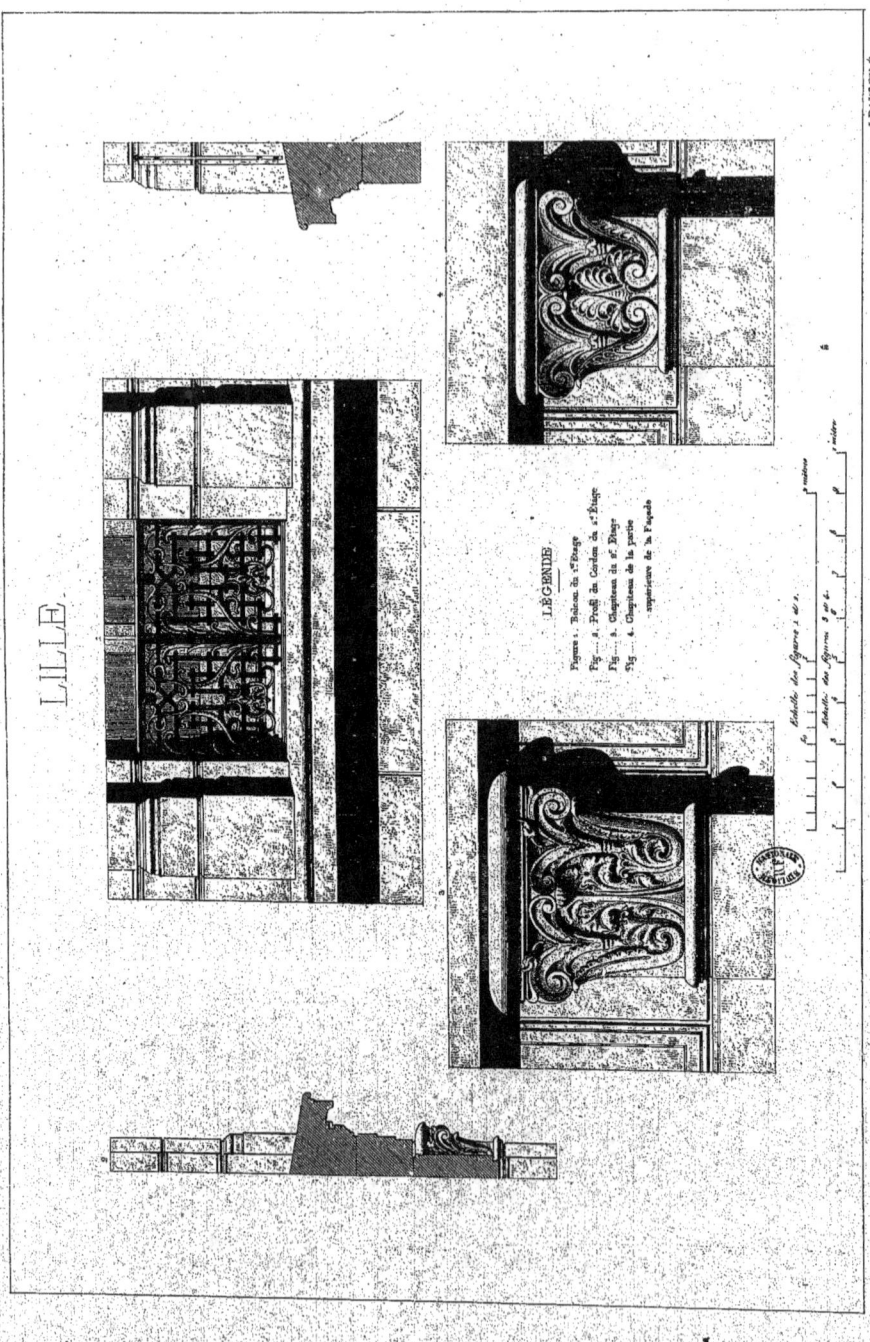

LILLE.

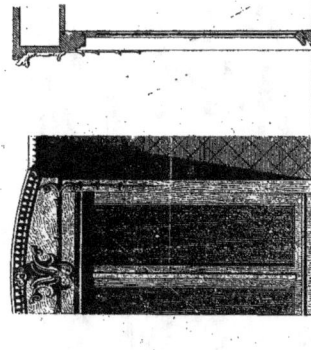
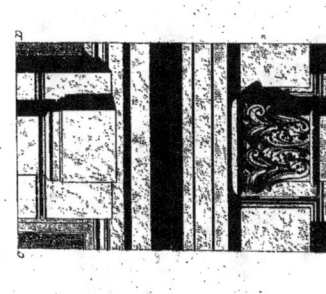

LÉGENDE

Figure 1. Détail du Cordon du 1er Étage
Fig. 2. Partie supérieure de la Façade
Fig. 3. Fenêtres de mansarde
Fig. 4. Plan transversal sur AB
Fig. 5. Plan sur CD
Fig. 6. Plan transversal sur EF

MAISON BOULEVARD DE L'IMPÉRATRICE, 13.

Mr E. VANDENBERGH, Architecte.

DÉTAILS

L'ARCHITECTURE MODERNE EN FRANCE.

PL. 19

FAÇADE PRINCIPALE.

MAISON D'HABITATION QUAI DE PICHEBOURG A NANTES

M. O. BOURGEREL, Architecte

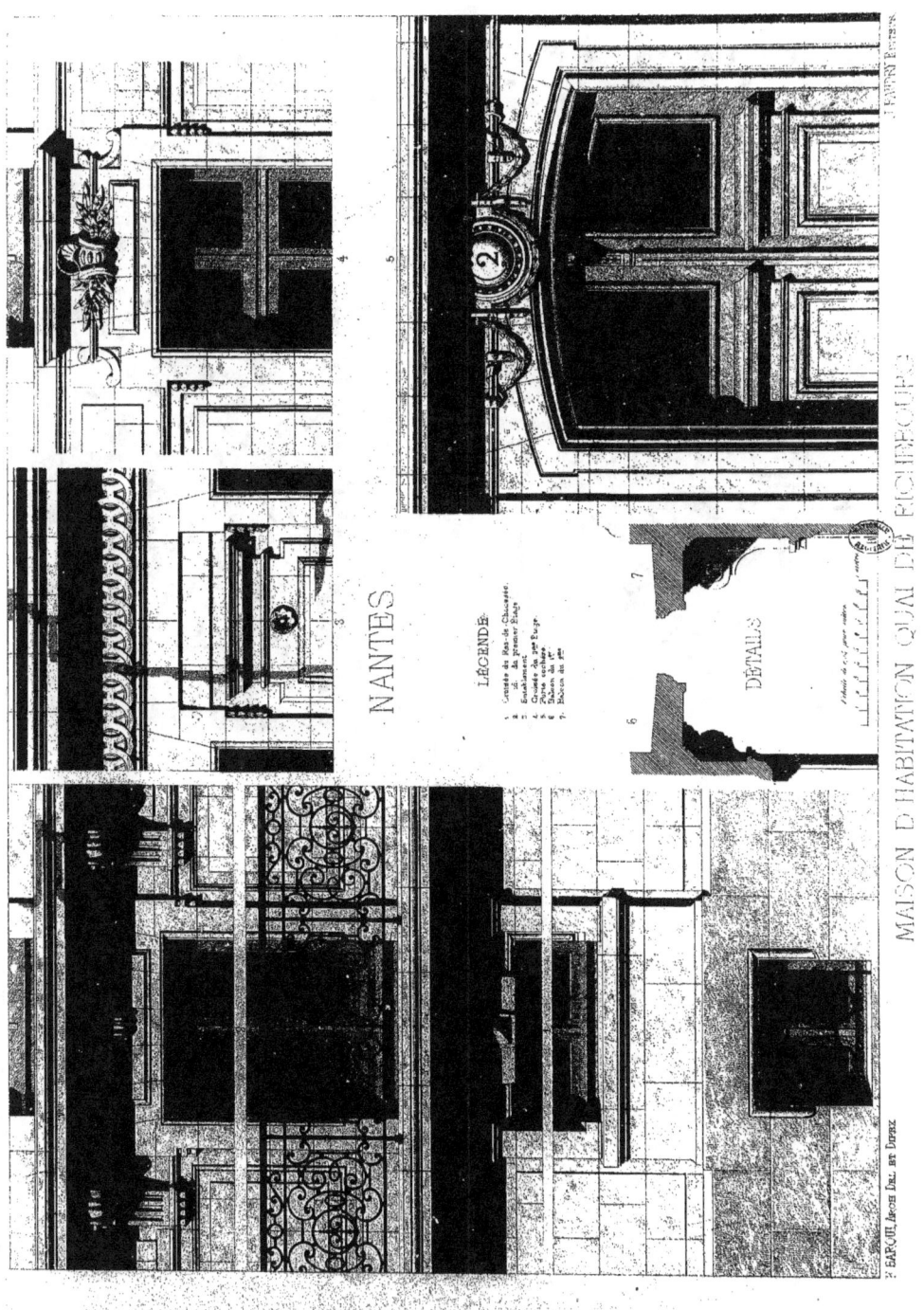

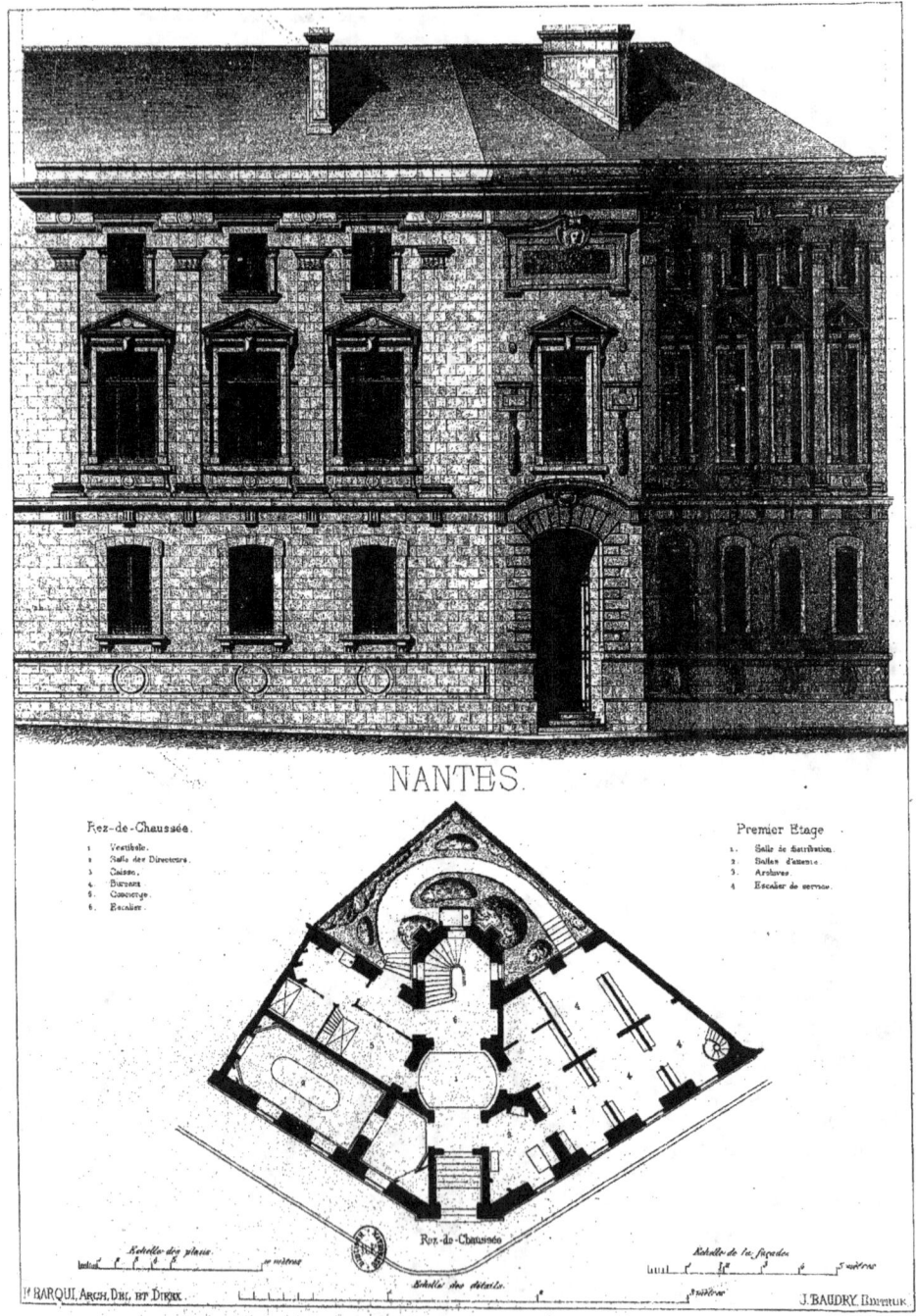

HÔTEL DE LA CAISSE D'ÉPARGNE
M. BOURGEREL, Architecte.

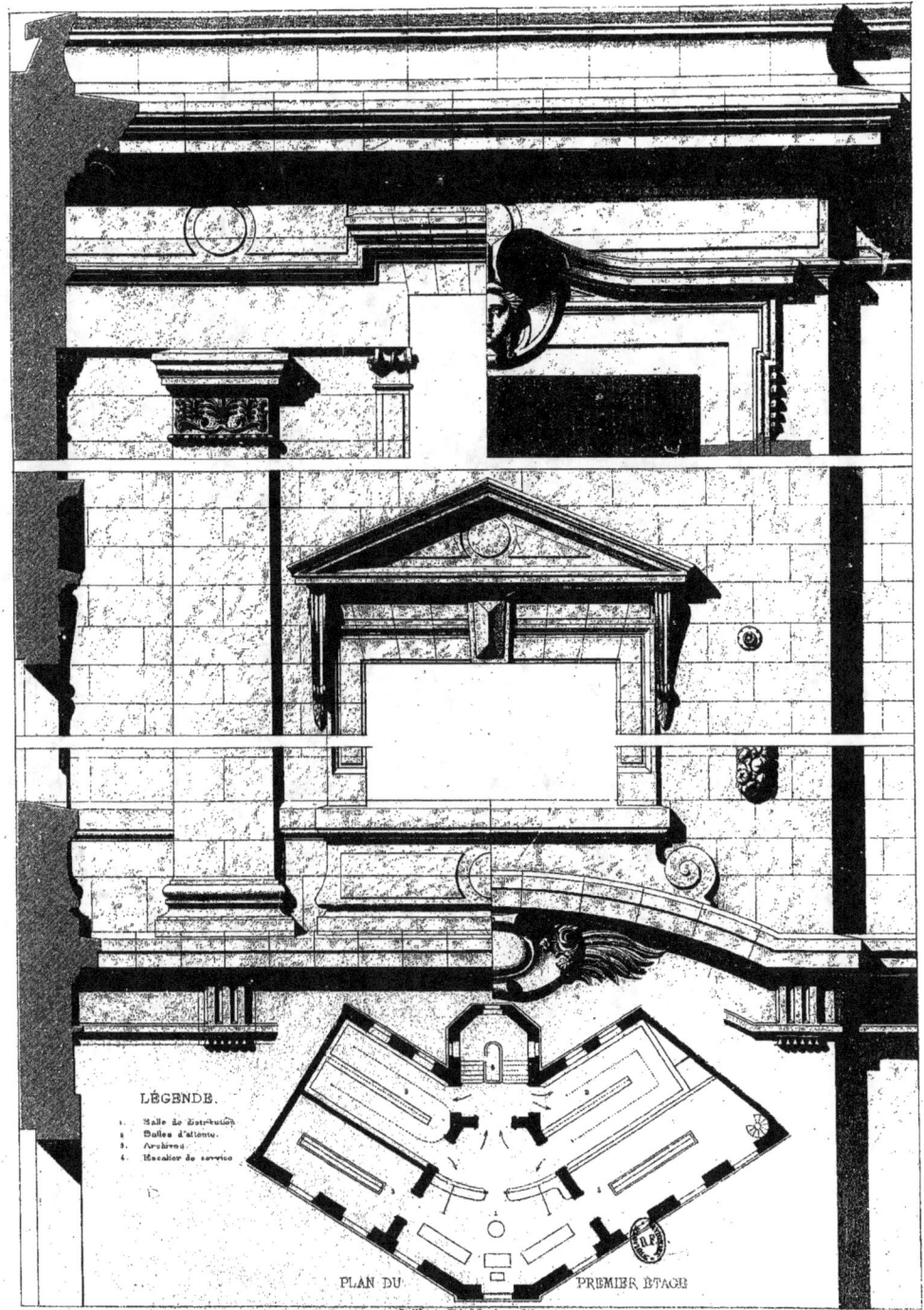

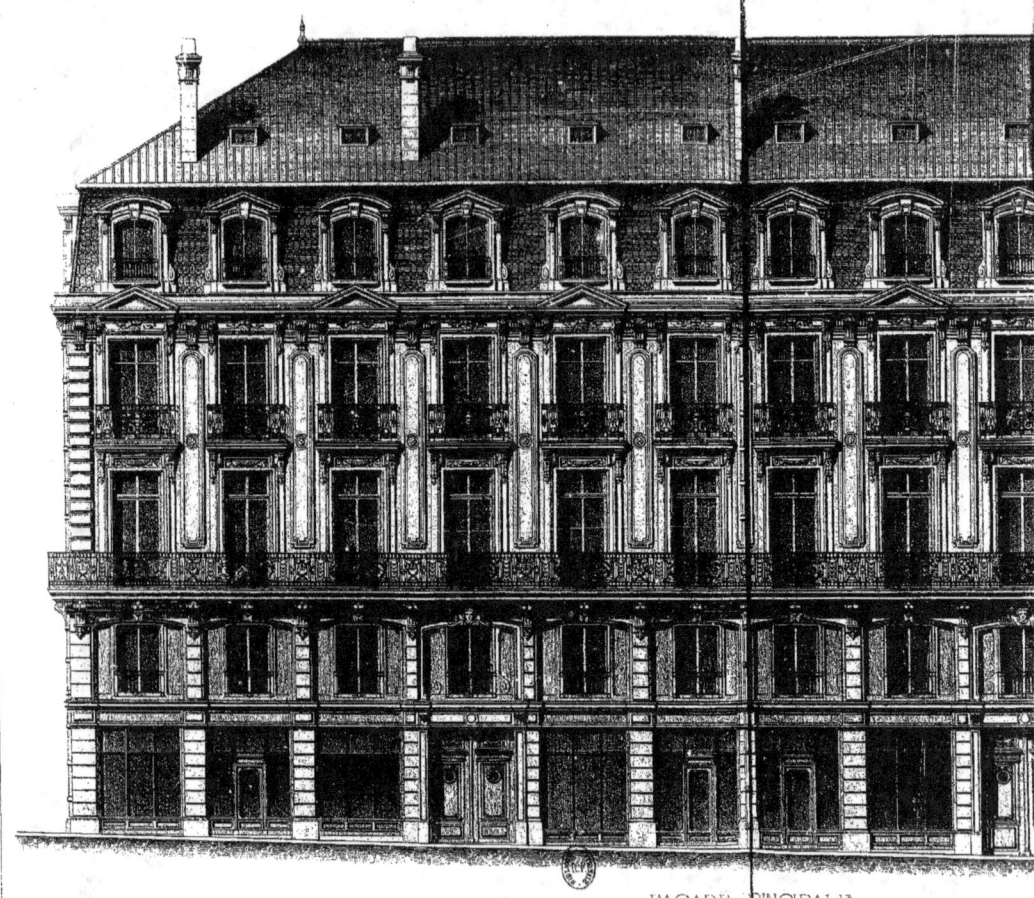

FAÇADE PRINCIPALE.

MAISON D'HABITATION PLACE St PIERRE
M. DEMACHAT, Architecte.

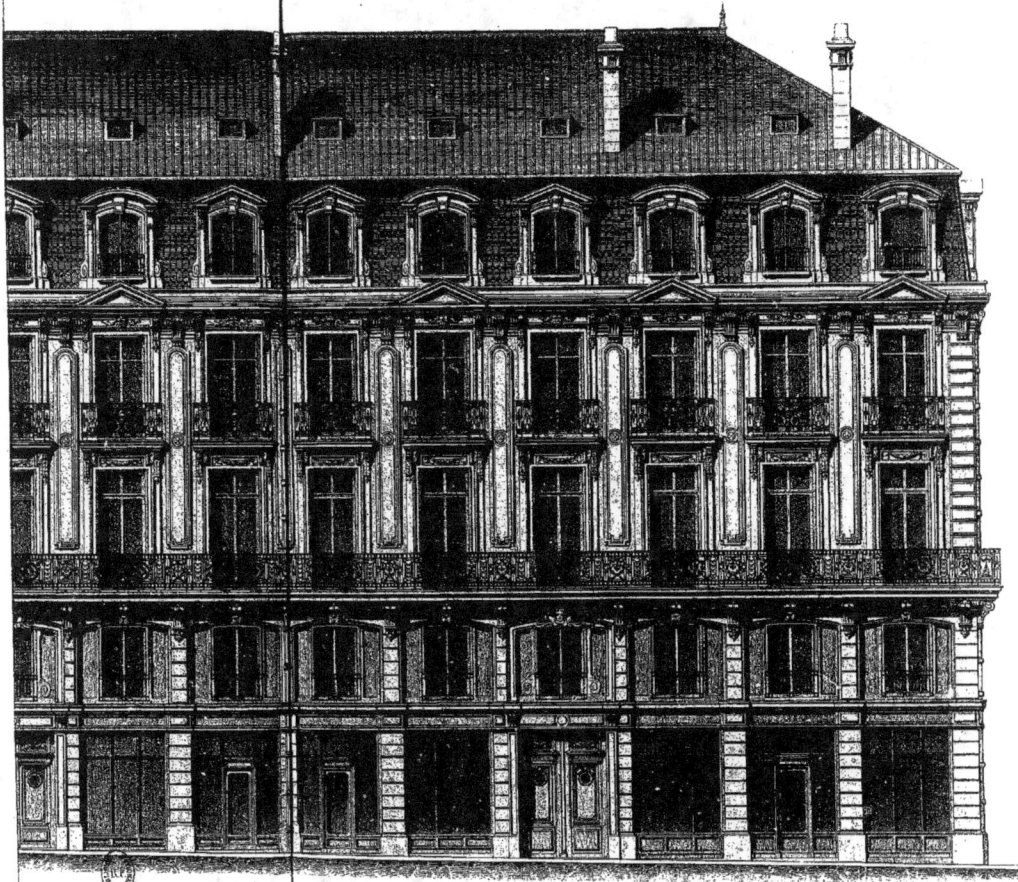

FAÇADE PRINCIPALE.

MAISON D'HABITATION PLACE ST PIERRE.
M. DEMANGEAT, Architecte.

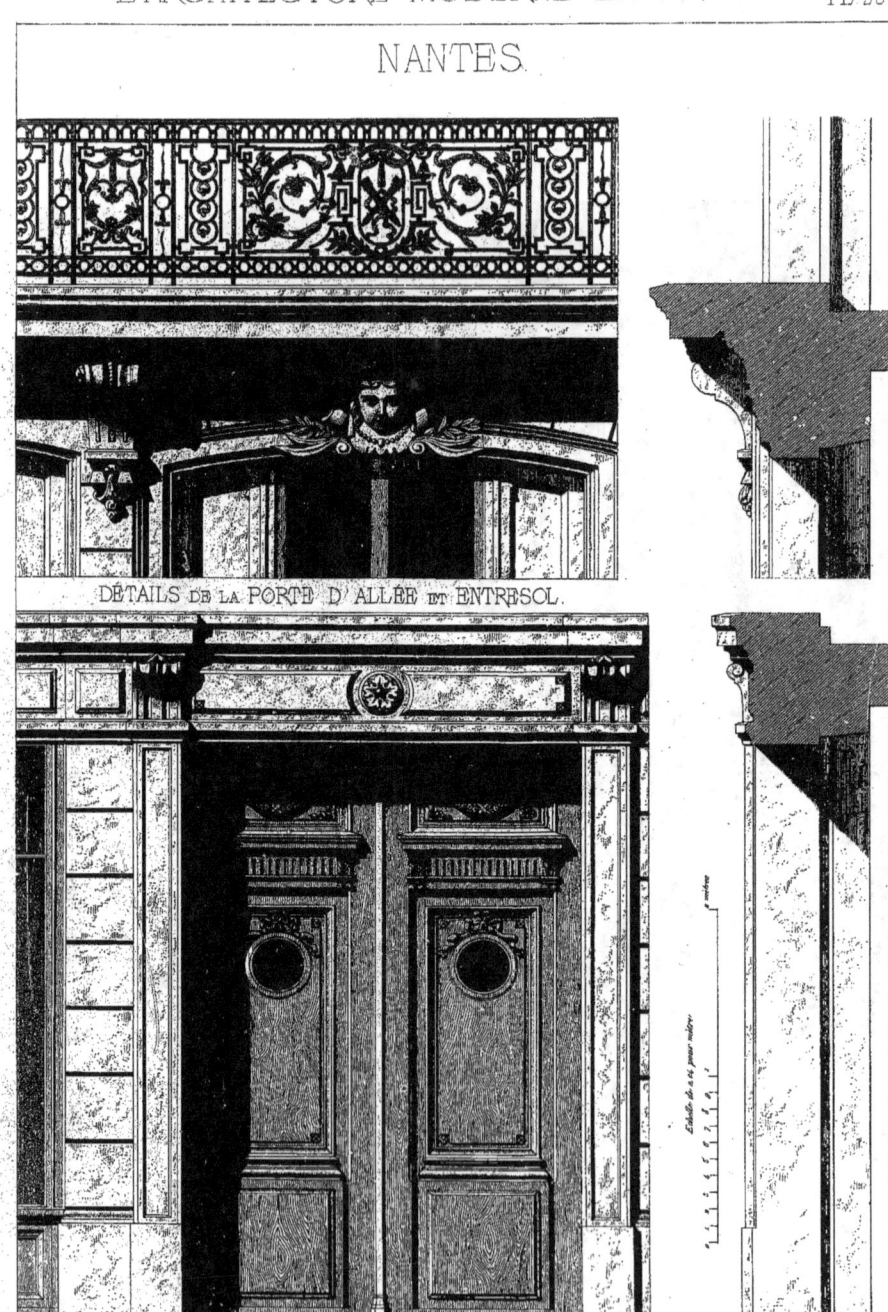

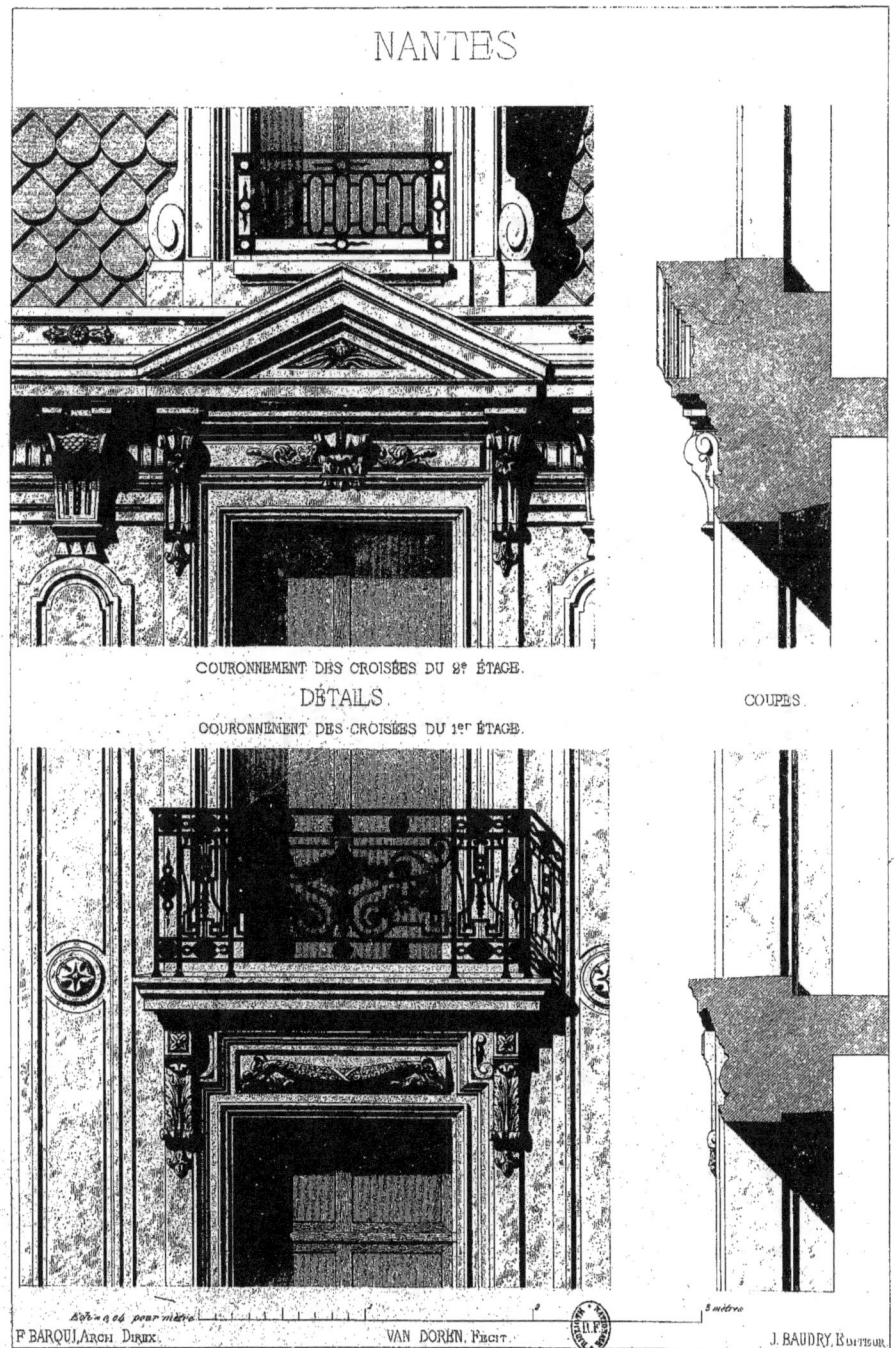

MAISON D'HABITATION PLACE ST PIERRE.
Mr DEMANGEAT, Architecte.

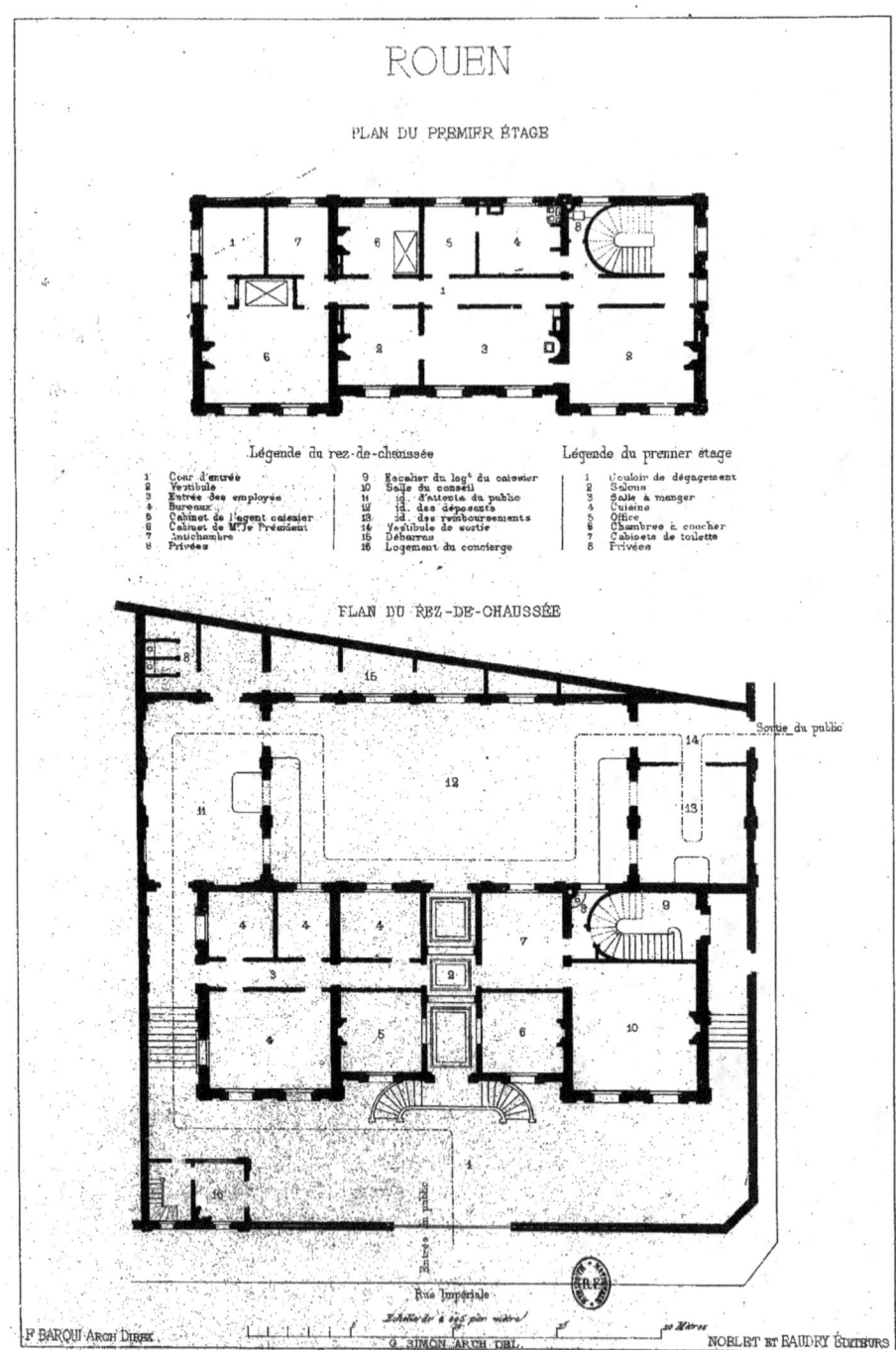

L'ARCHITECTURE MODERNE EN FRANCE

ROUEN

FAÇADE PRINCIPALE
G. SIMON Arch. Del.

HÔTEL DE LA CAISSE D'ÉPARGNE
M. G. SIMON, Architecte.

F. BARQUI Arch. Direx.

NOBLET ET BAUDRY ÉDITEURS.

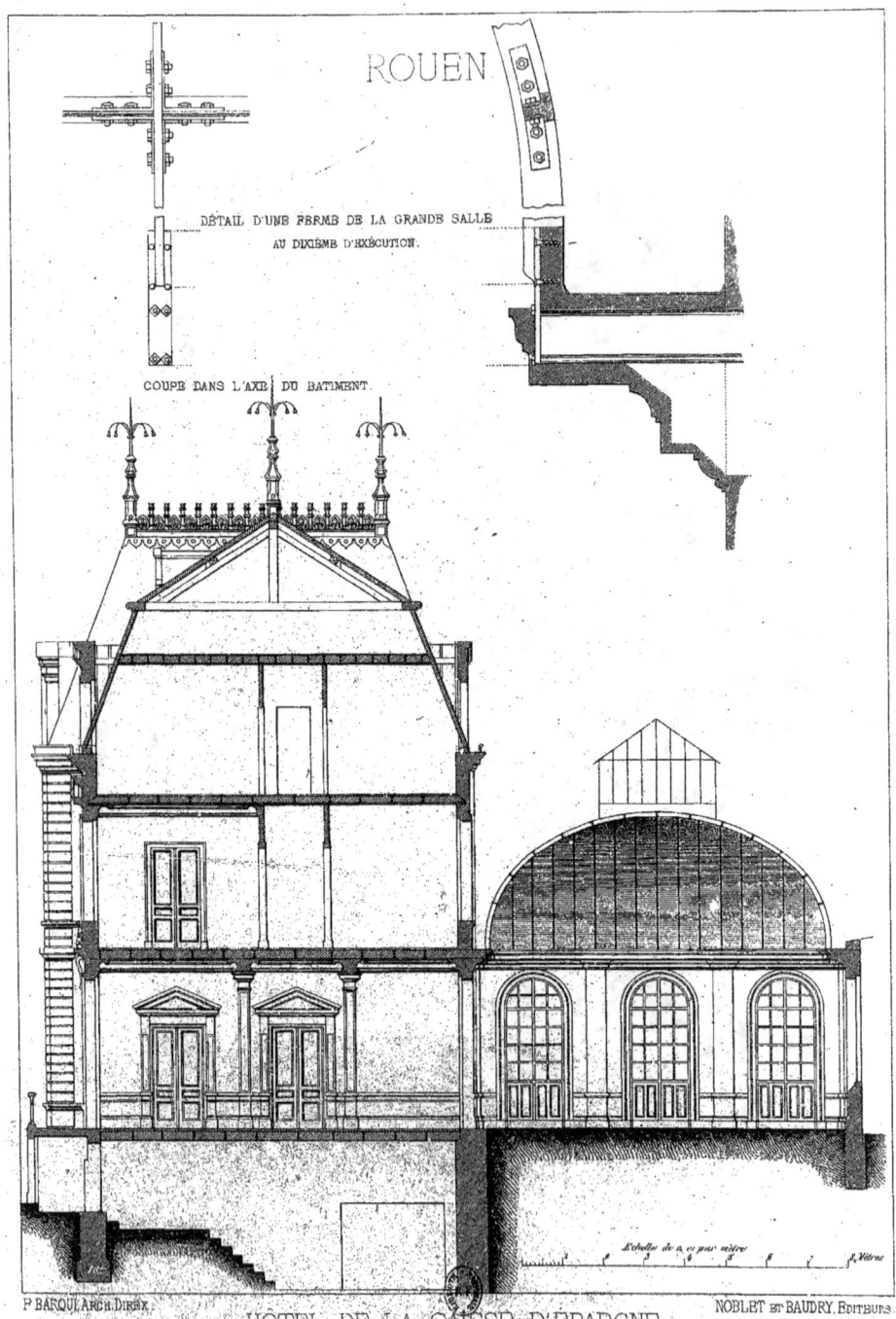

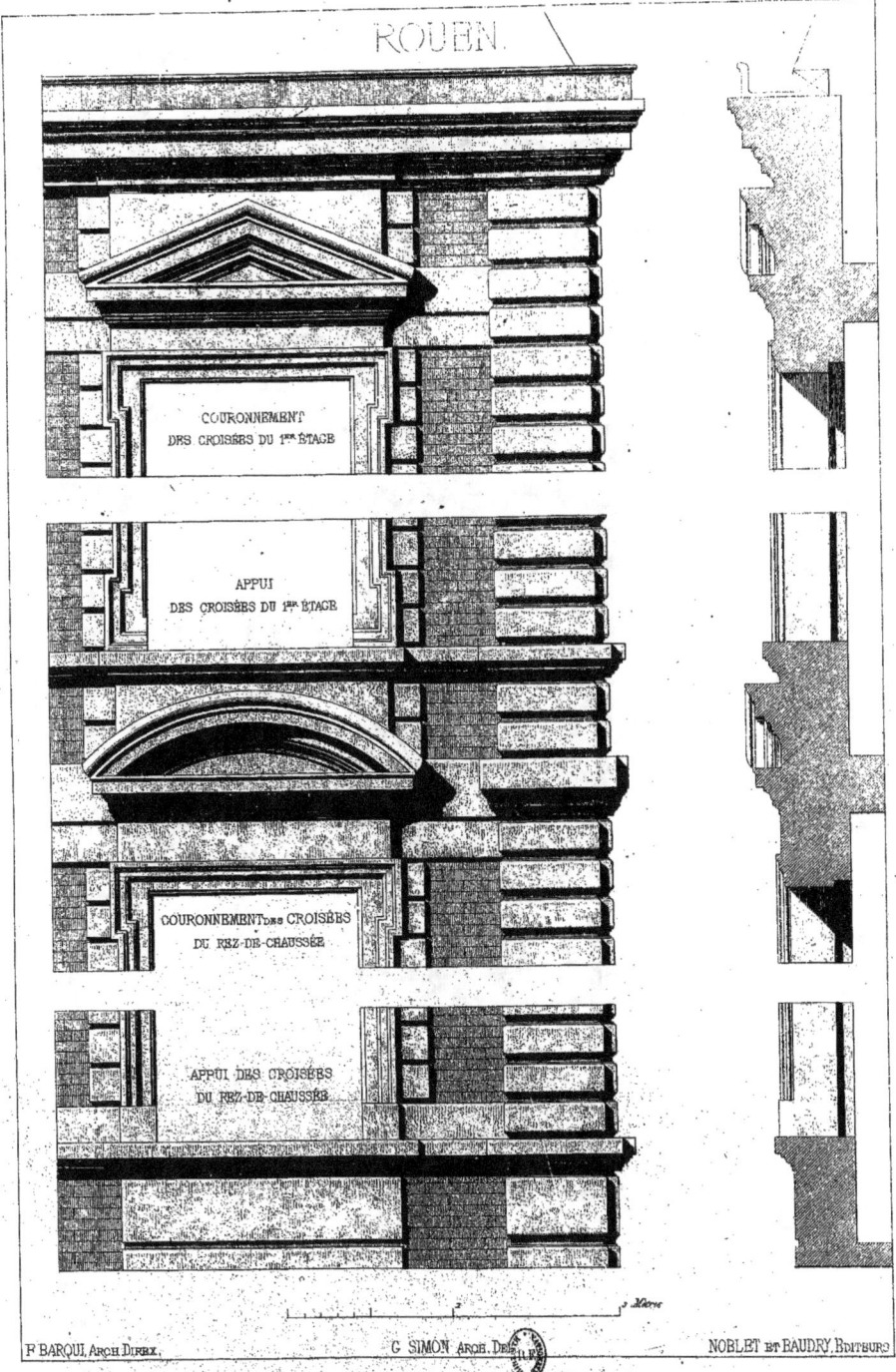

HÔTEL DE LA CAISSE D'ÉPARGNE.
M. G SIMON, Architecte
DÉTAILS

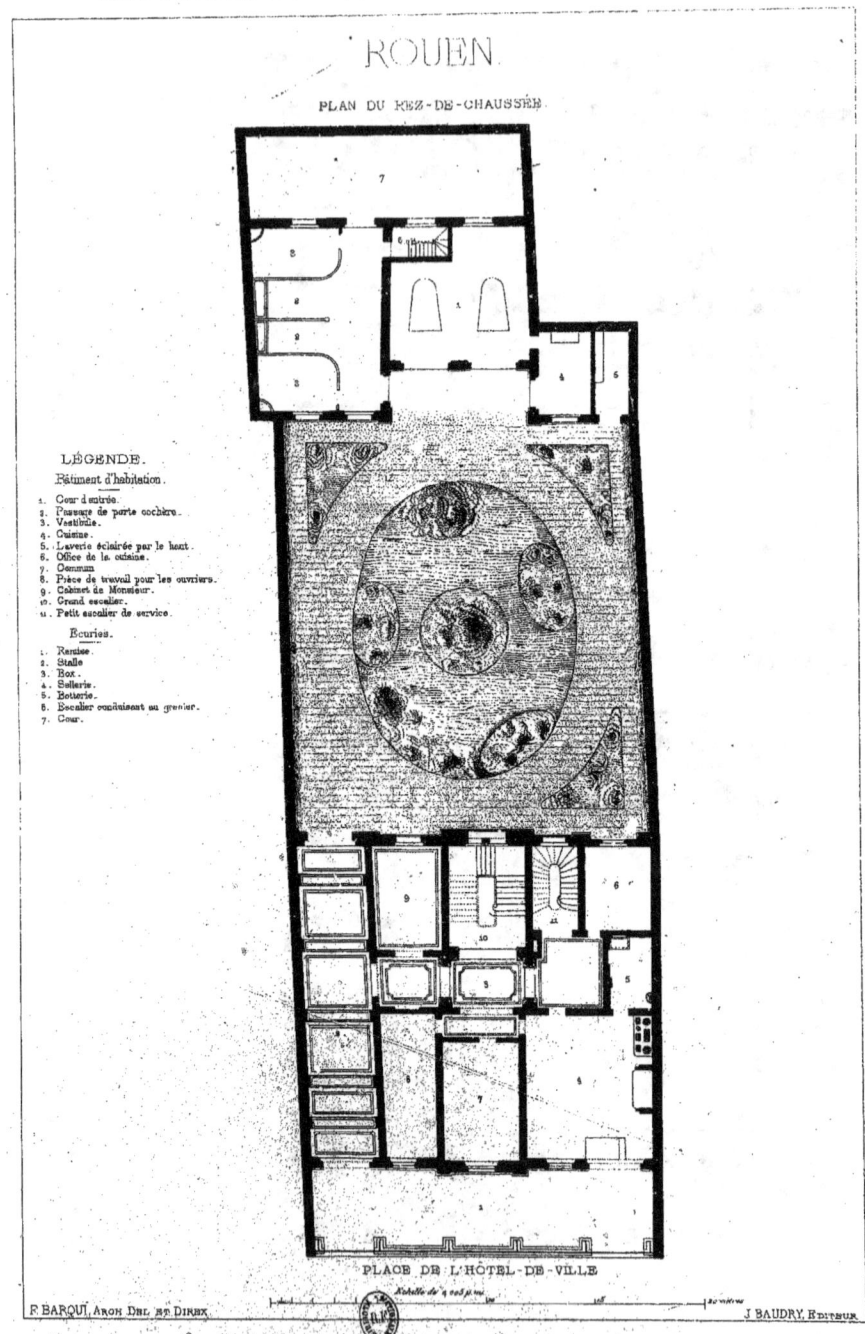

L'ARCHITECTURE MODERNE EN FRANCE. Pl. 32.

ROUEN.

PLAN DU DEUXIÈME ÉTAGE.

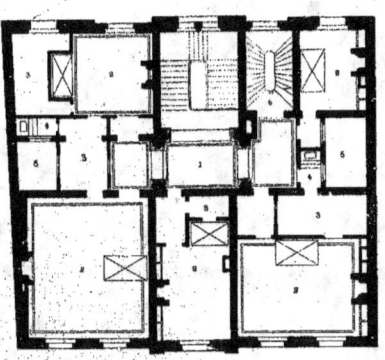

LEGENDE.

Premier Étage.
1. Antichambre.
2. Salle à manger.
3. Office de la Salle à manger.
4. Grand Salon.
5. Petit Salon.
6. Chambres à coucher.
7. Cabinet de toilette.
8. Privés.
9. Cour.

Deuxième Étage.
1. Antichambre.
2. Chambres à coucher.
3. Cabinets de toilette.
4. Privés.
5. Cour.
6. Escalier de service.

PLAN DU PREMIER ÉTAGE.

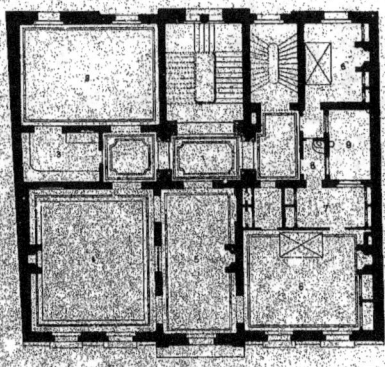

F. BARQUI, Arch. Del. et Direx. J. BAUDRY, Editeur.

HOTEL PLACE DE L'HOTEL-DE-VILLE.
M. C. SIMON, Architecte.

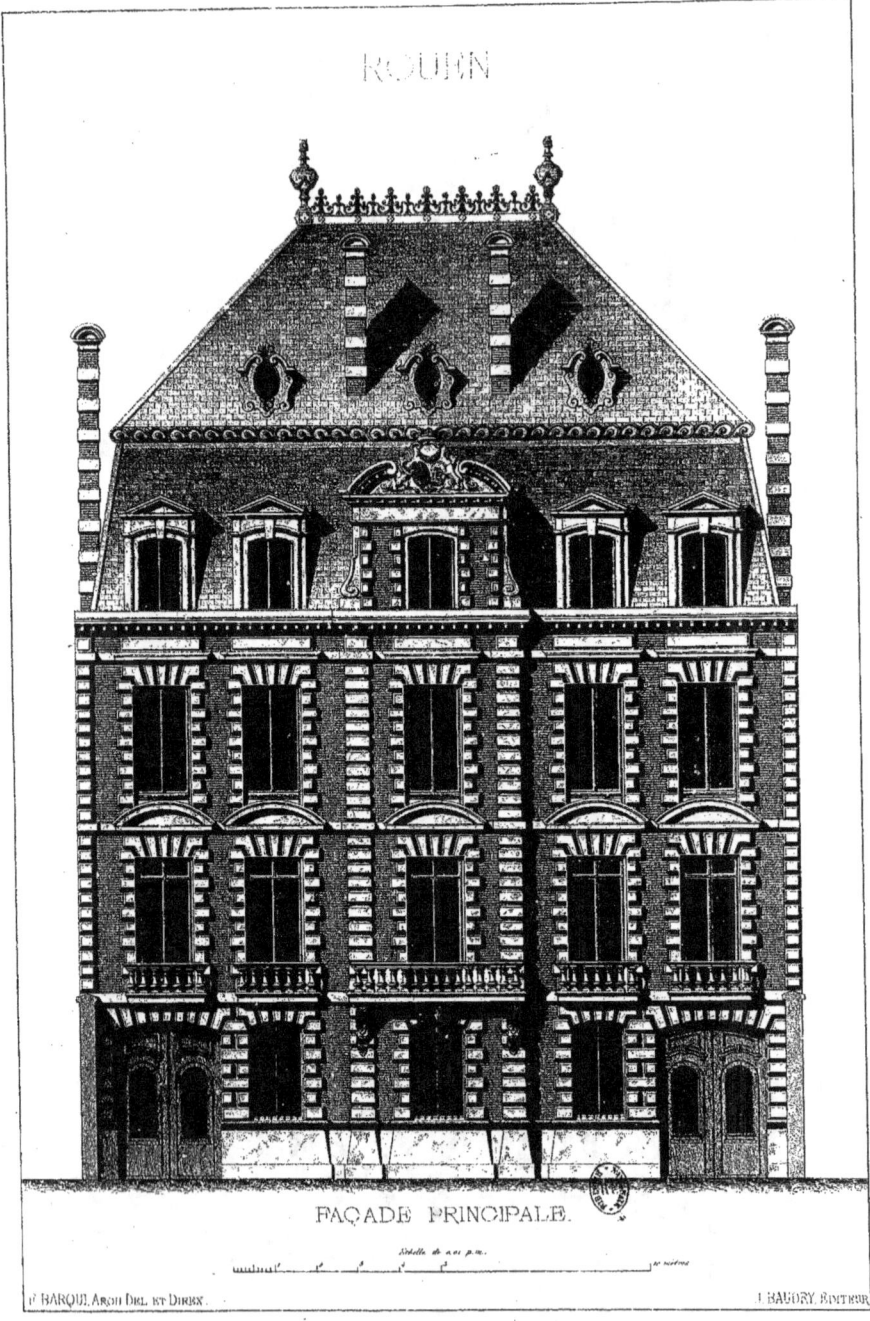

FAÇADE PRINCIPALE.

HÔTEL PLACE DE L'HÔTEL-DE-VILLE
M. SIMON Architecte.

L'ARCHITECTURE MODERNE EN FRANCE.
ROUEN.

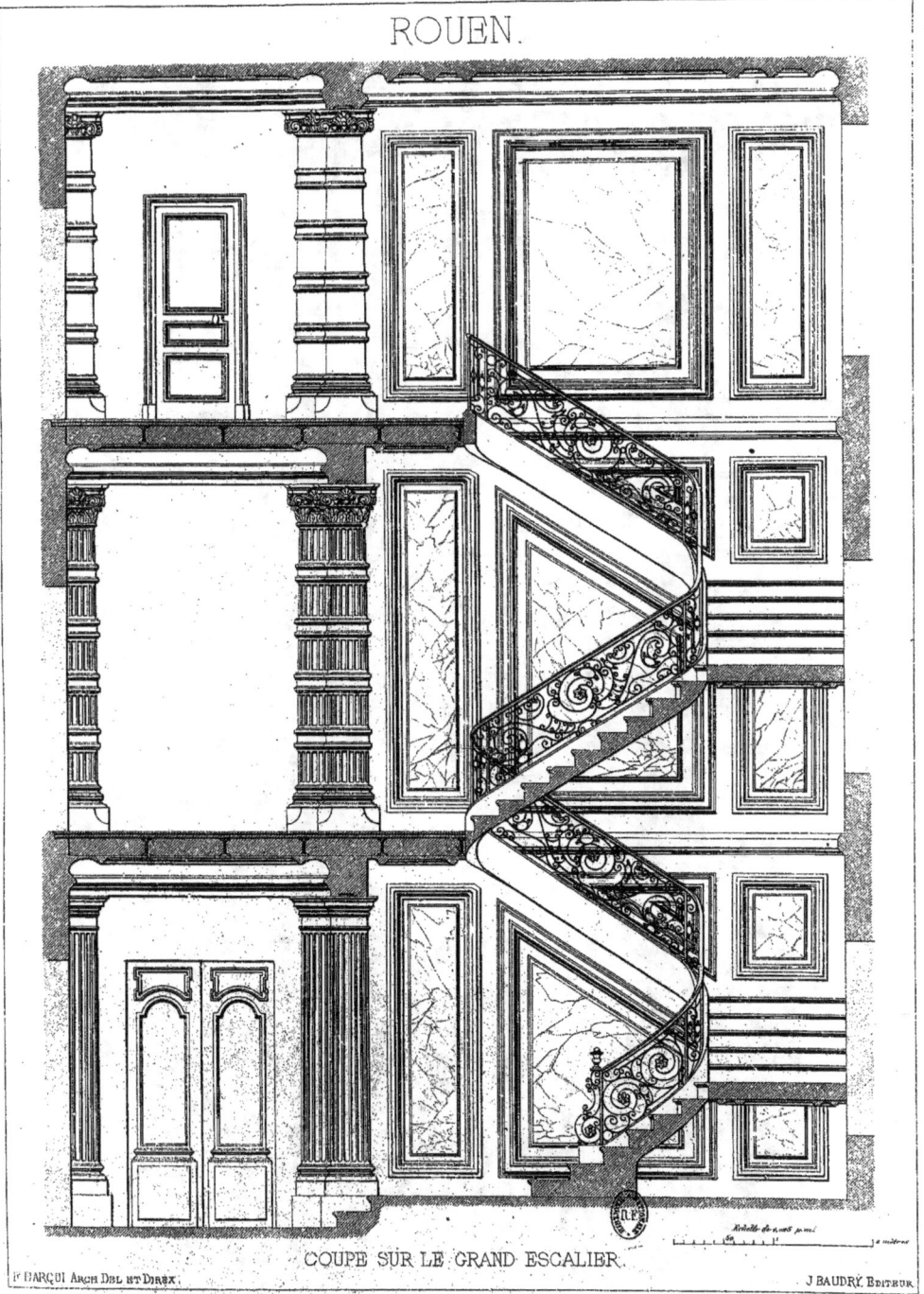

COUPE SUR LE GRAND ESCALIER.

HÔTEL PLACE DE L'HÔTEL-DE-VILLE.
Mr G. SIMON Architecte.

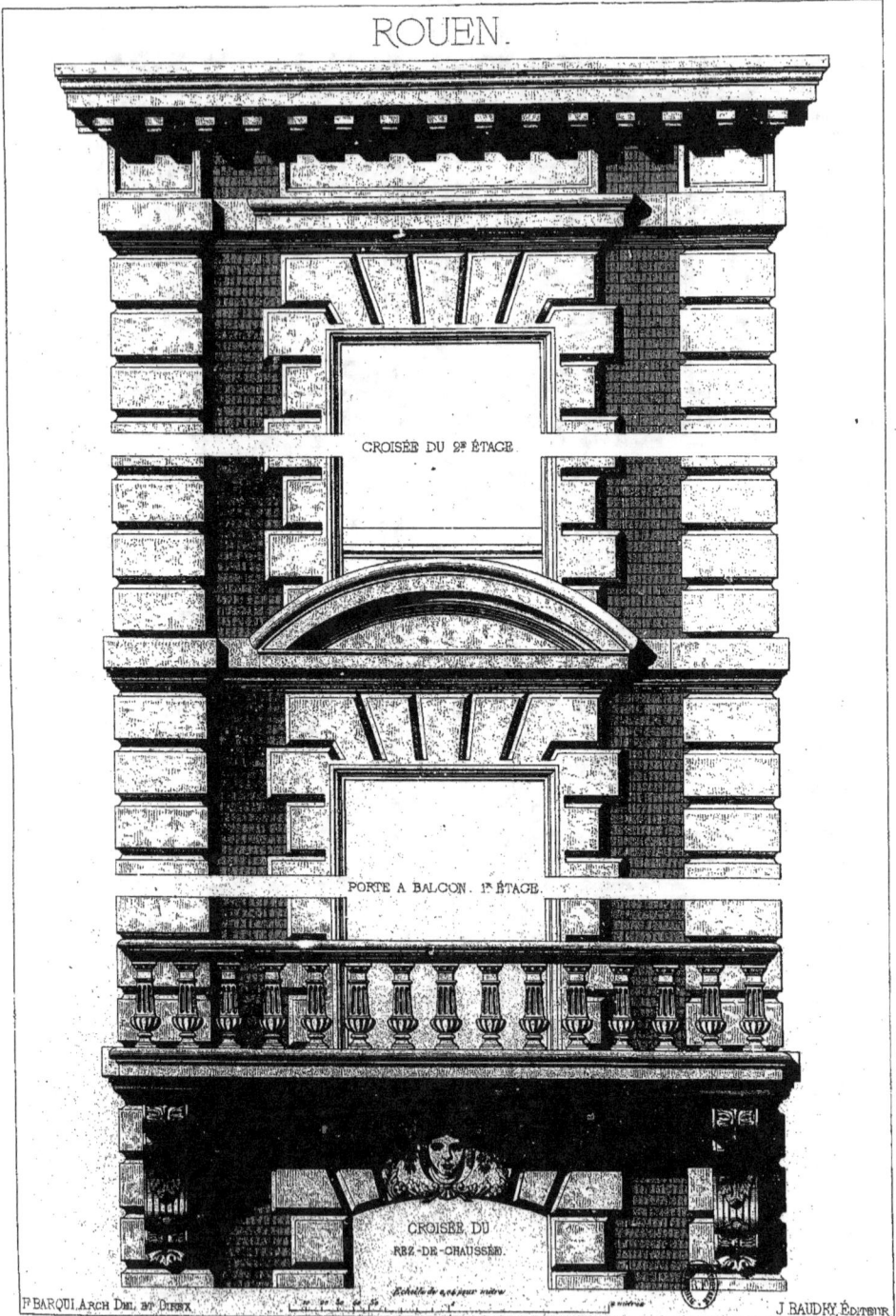

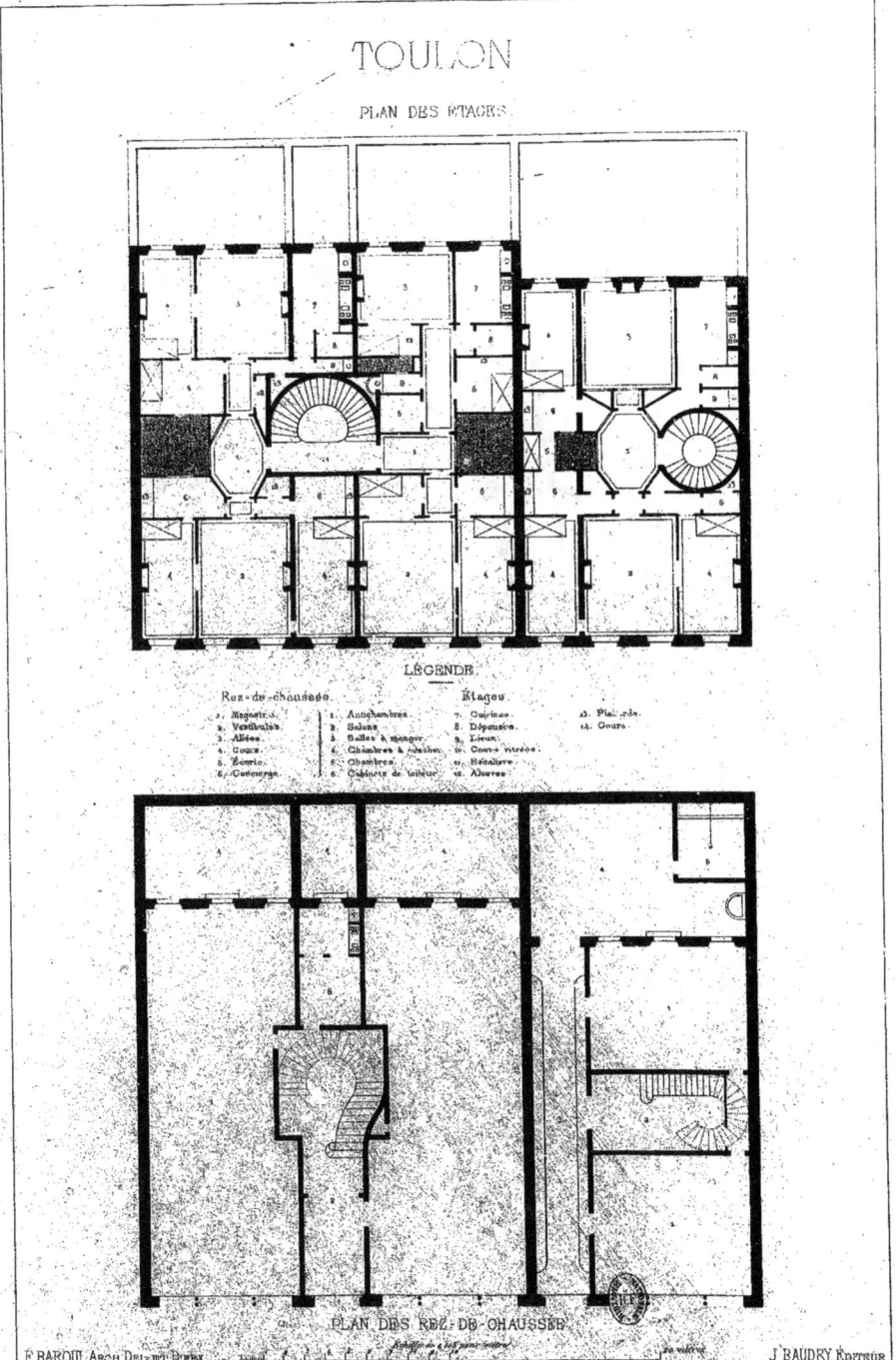

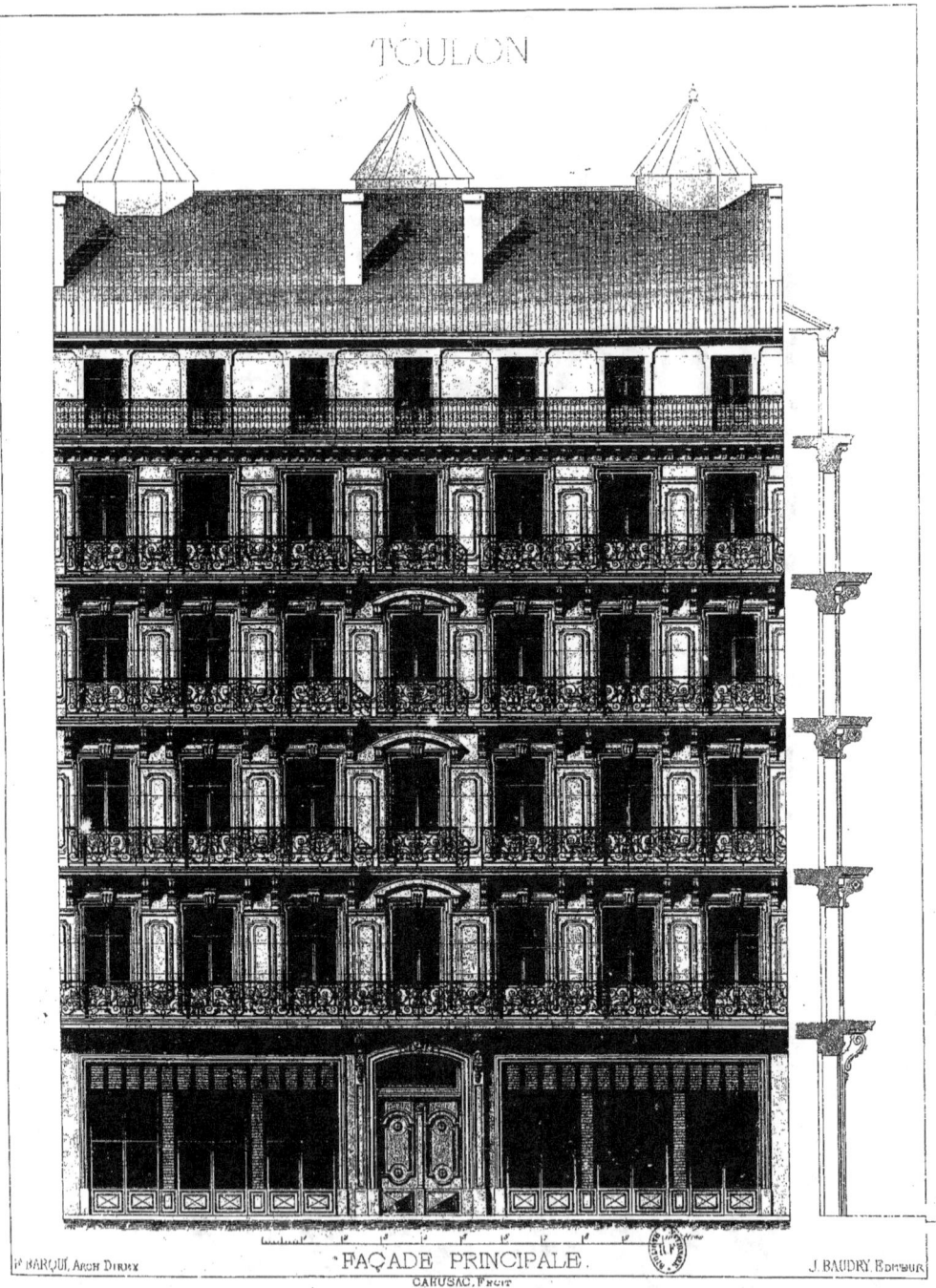

MAISON D'HABITATION BOULEVᴅ NAPOLEON Nº 50.
Mʳ. JACQUES, Architecte.

L'ARCHITECTURE MODERNE EN FRANCE.

TOULON.

COURONNEMENT DE LA CROISÉE CENTRALE ET BALCON
DES 1er 2e ET 3e ÉTAGES.

COURONNEMENT DU 4e ÉTAGE. COUPE DU 4e ÉTAGE. COUPE DES 1er 2e ET 3e ÉTAGES.

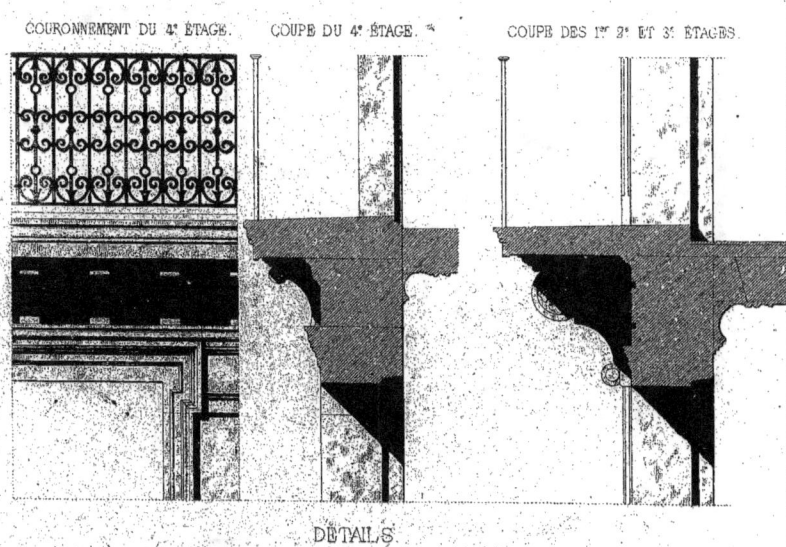

DÉTAILS.

F. BARQUI Arch. Dir. CAHUSAC, F. J. BAUDRY, Éditeur

MAISONS D'HABITATION BOULEVd NAPOLÉON, No 50.
Mr JACQUES, Architecte.

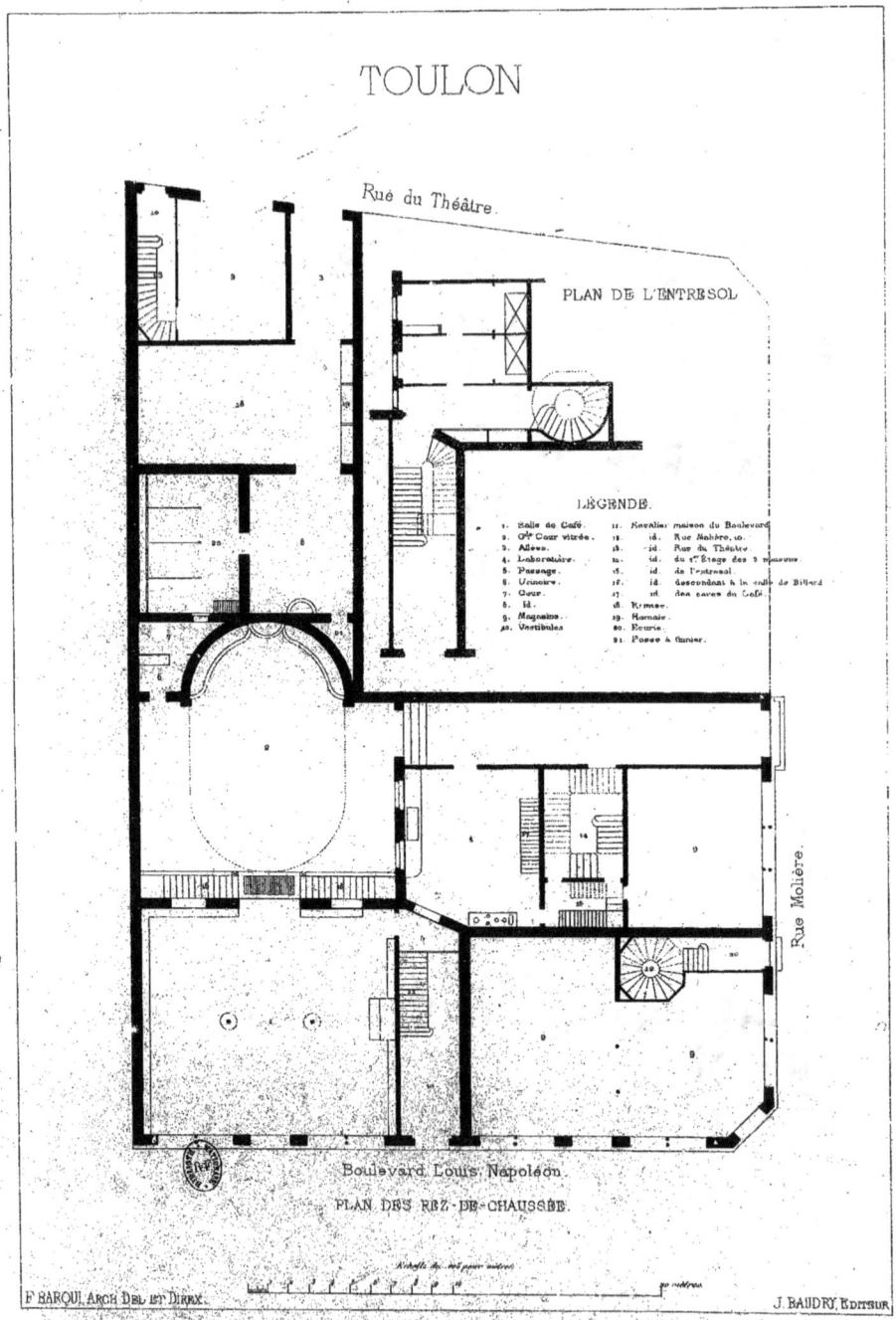

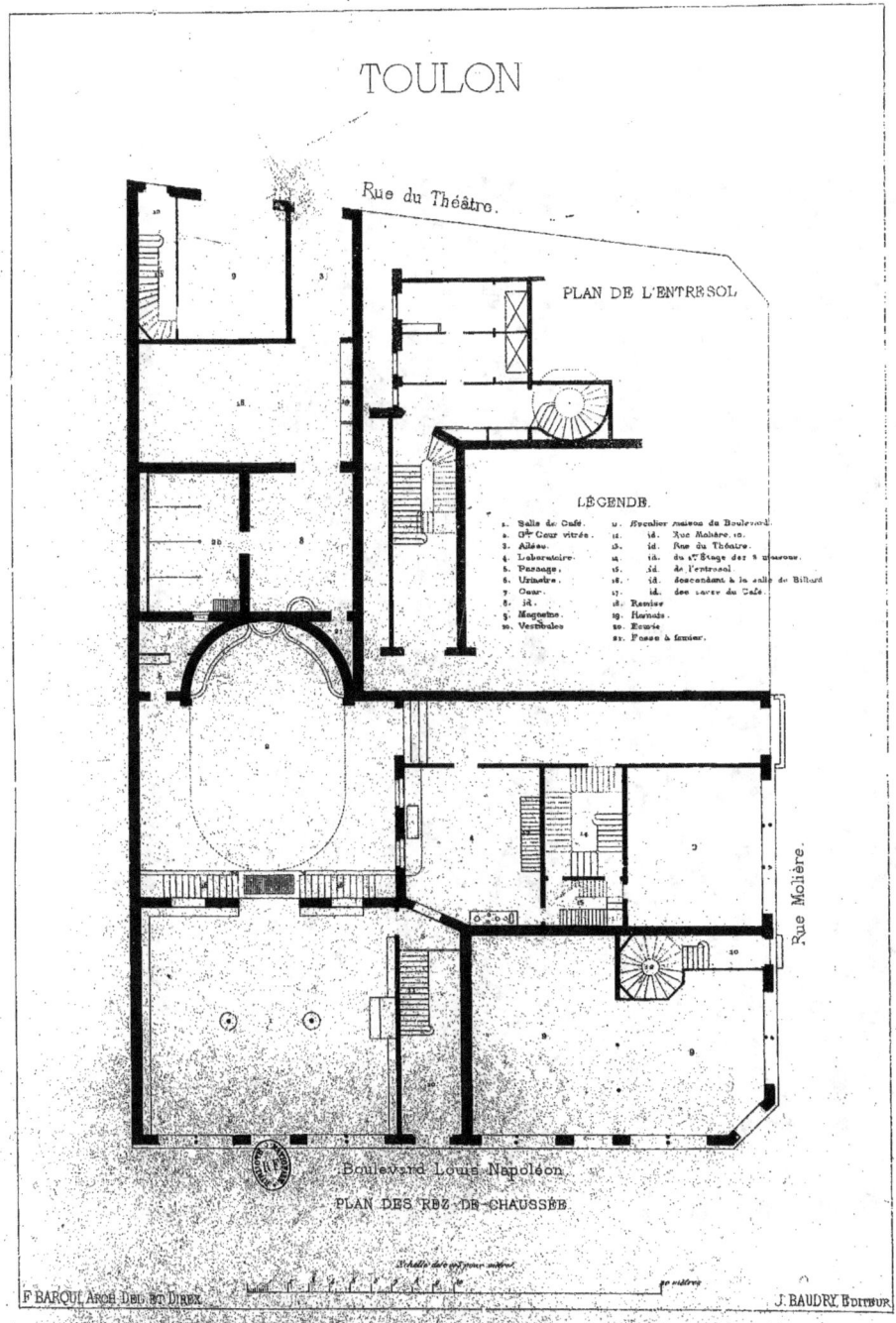

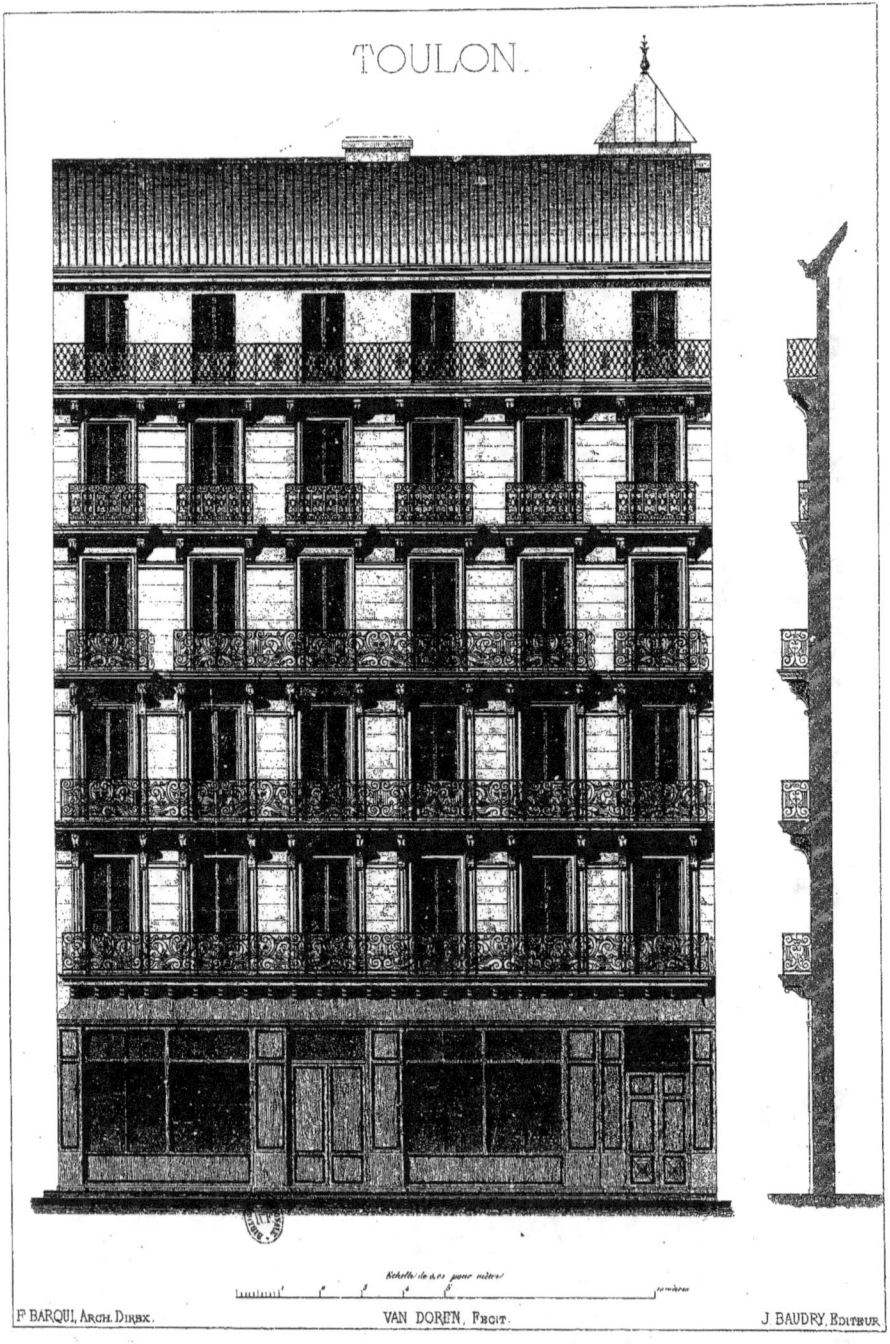

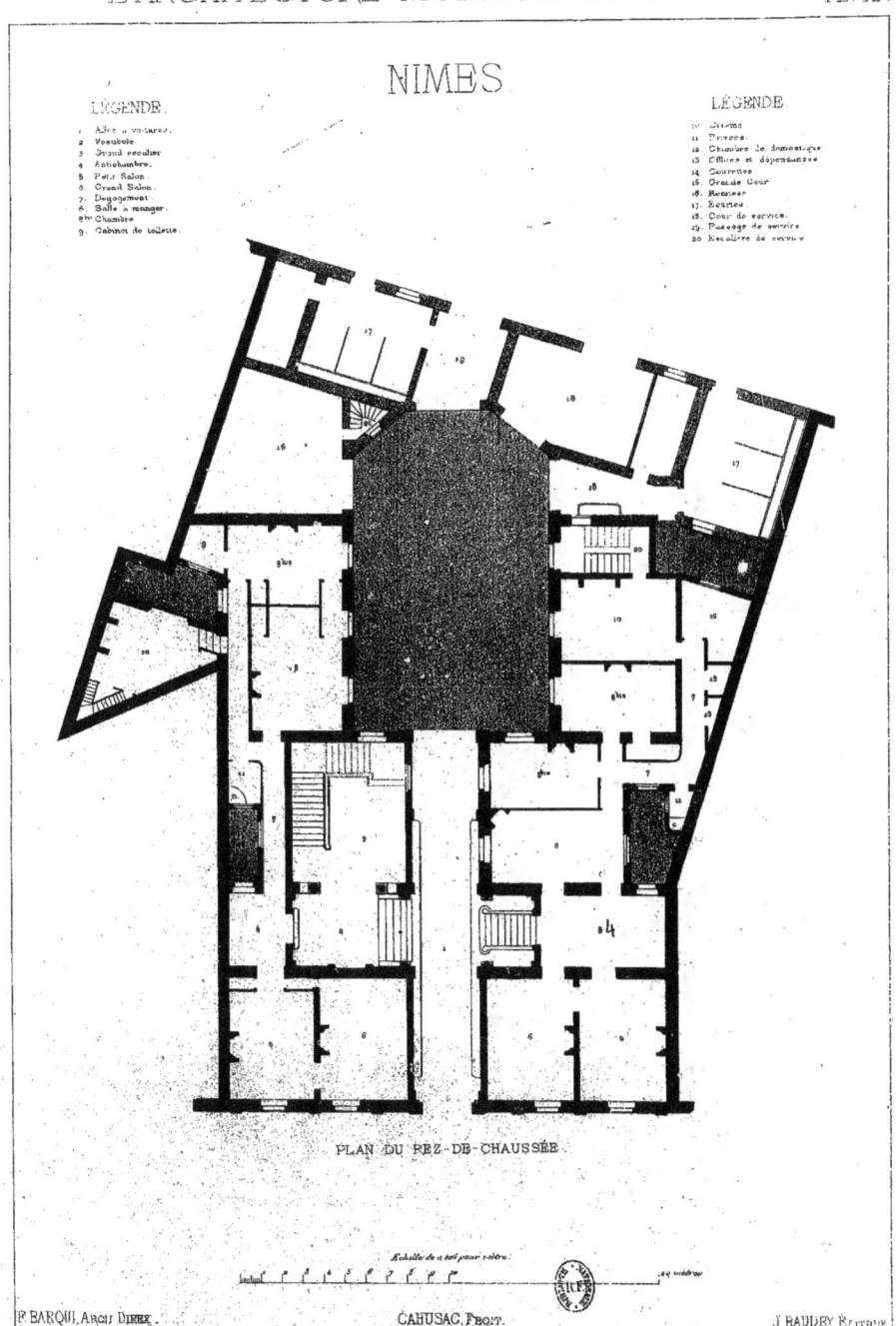

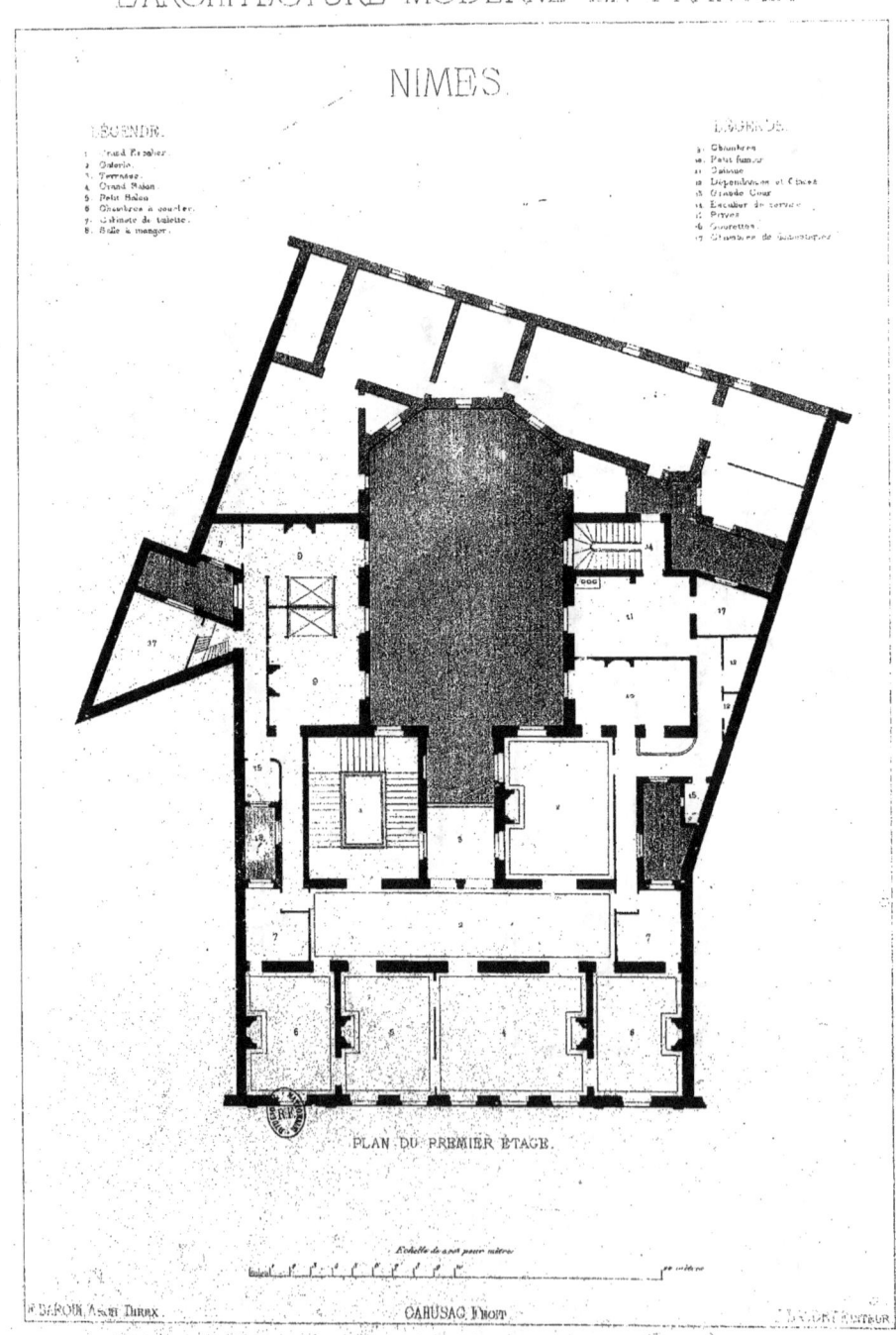

PLAN DU PREMIER ÉTAGE.

MAISON D'HABITATION AVENUE FEUCHÈRE.
M. JAQUEROD, Architecte.

NIMES.

FAÇADE PRINCIPALE.

MAISON D'HABITATION AVENUE FEUCHÈRES

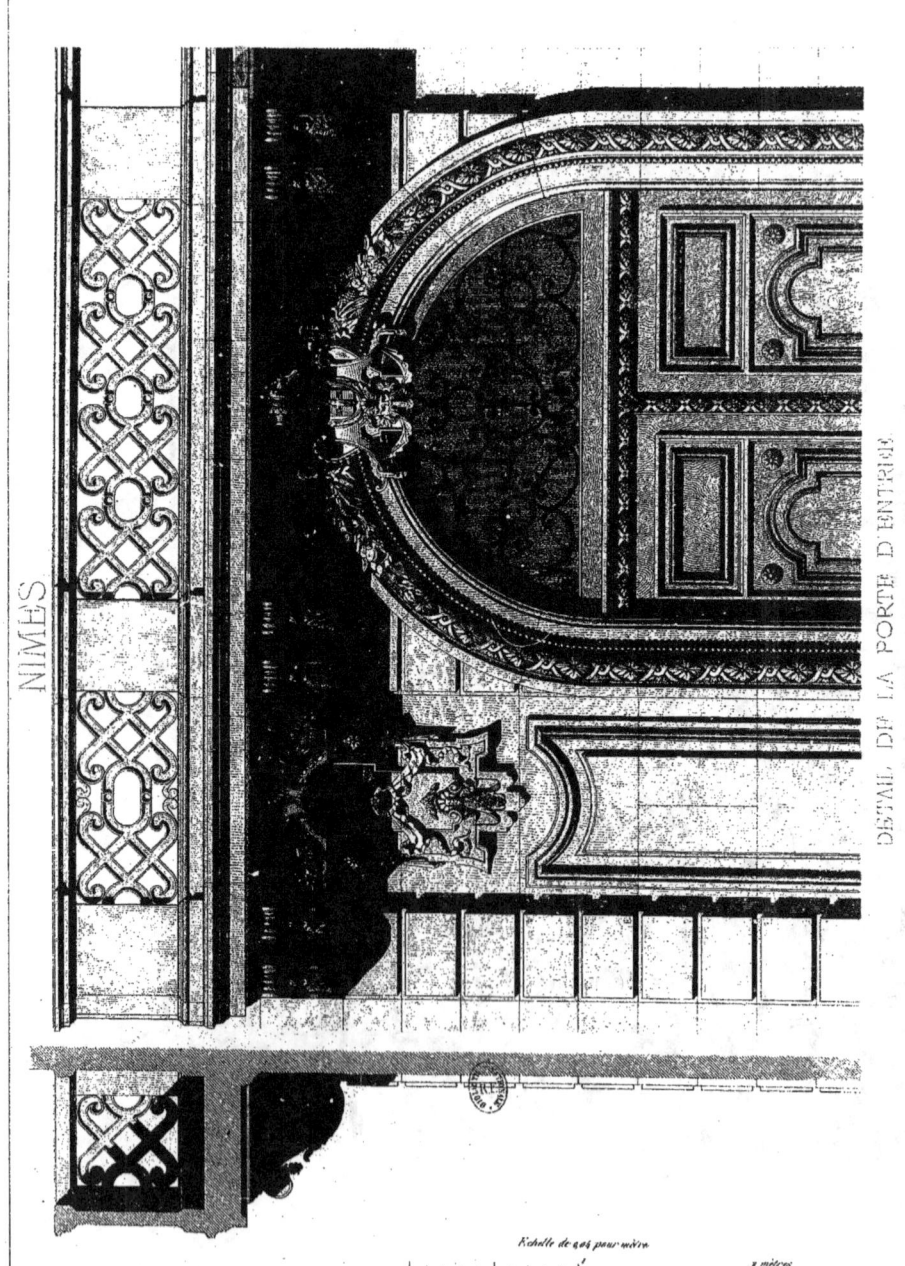

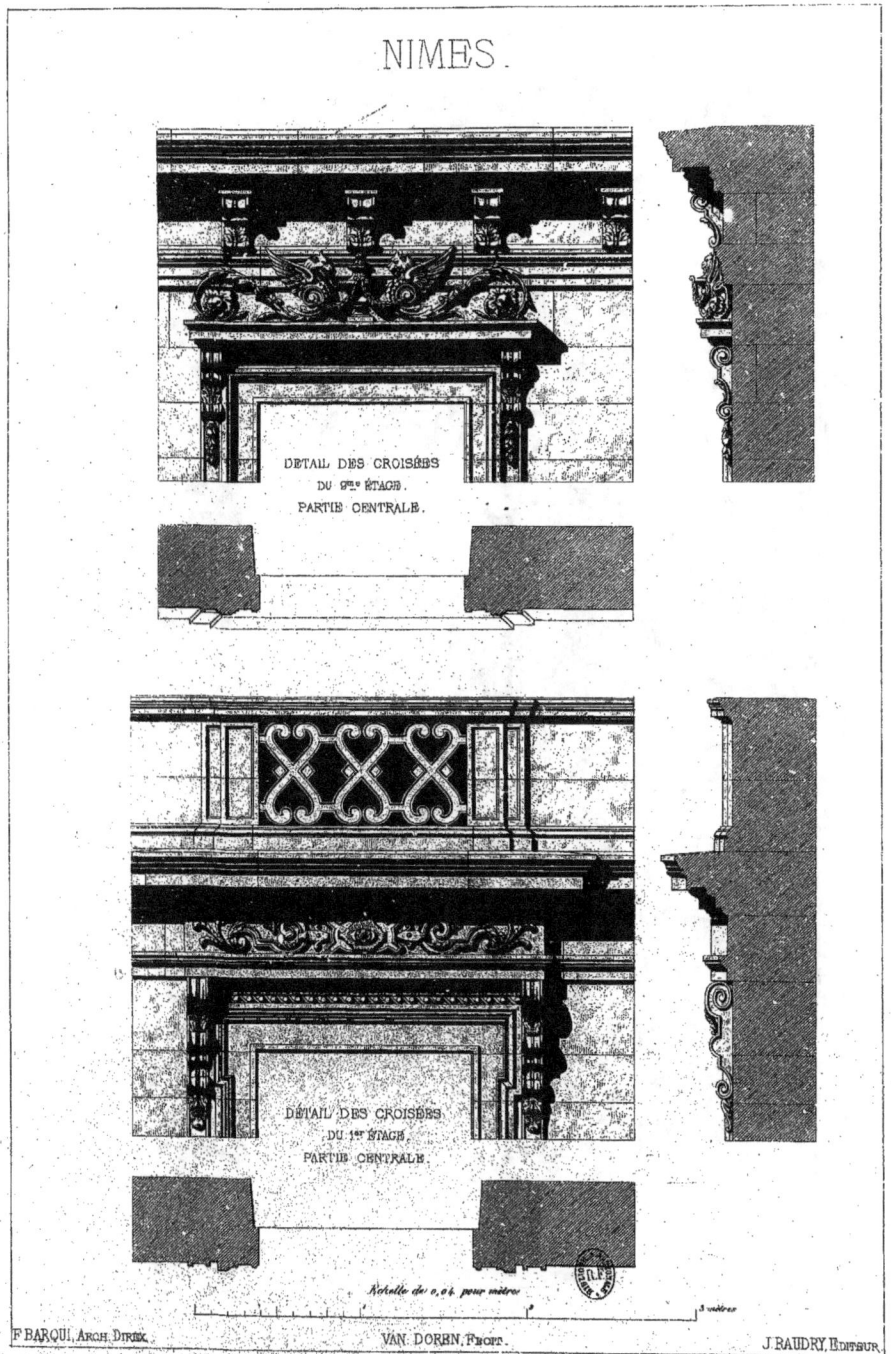

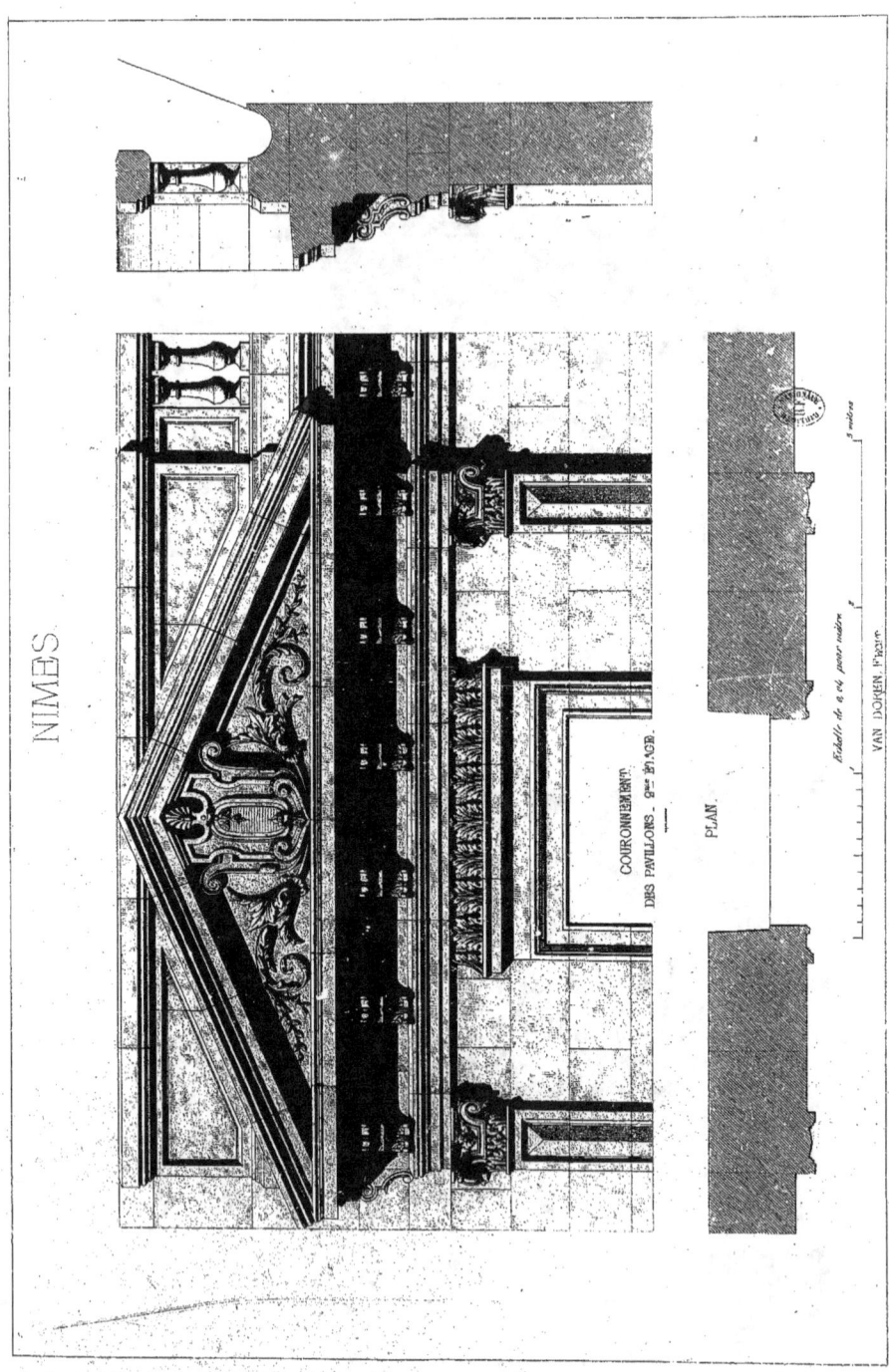

L'ARCHITECTURE MODERNE EN FRANCE.

BESANÇON

PLAN DES ÉTAGES.

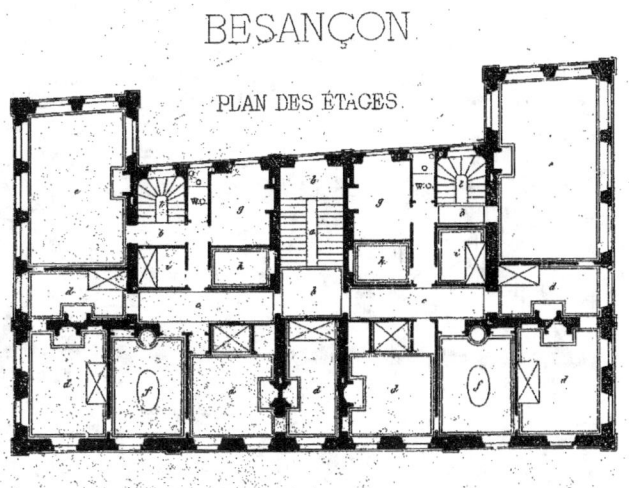

LÉGENDE

Rez-de-Chaussée
a. Vestibule
b. Grand Escalier
c. Palier
d. Magasins
e. Arrière magasins
f. Entrée des ouvriers
g. Cuisine
h. Lieux des ouvriers
i. Escalier de service
k. Cour

Étages
a. Grand Escalier
b. Palier
c. Antichambre
d. Chambre à coucher
e. Atelier
f. Salle à manger
g. Cuisine
h. Chambre de domestique
k. Cabinet
l. Escalier de service

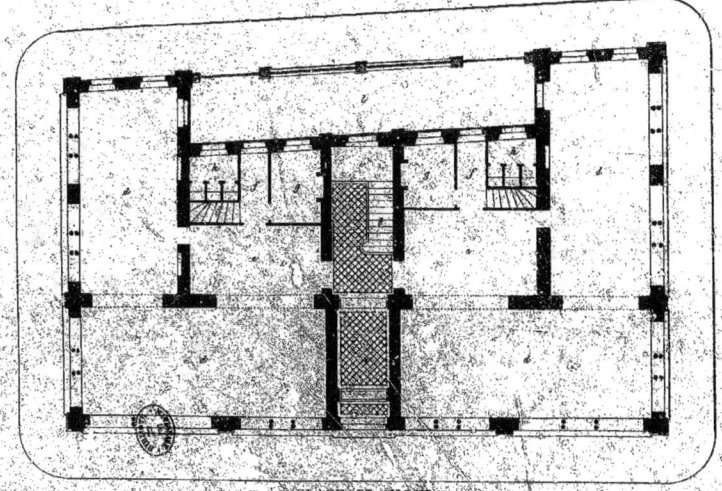

PLACE ST AMOUR
PLAN DU REZ-DE-CHAUSSÉE

F. BARQUI, Arch. Del. et Direx. J. BAUDRY, Éditeur.

MAISON POUR L'HORLOGERIE
Mr VIEILLE Jeune, Architecte.

BESANÇON.

PLACE SUR LA PLACE ST AME

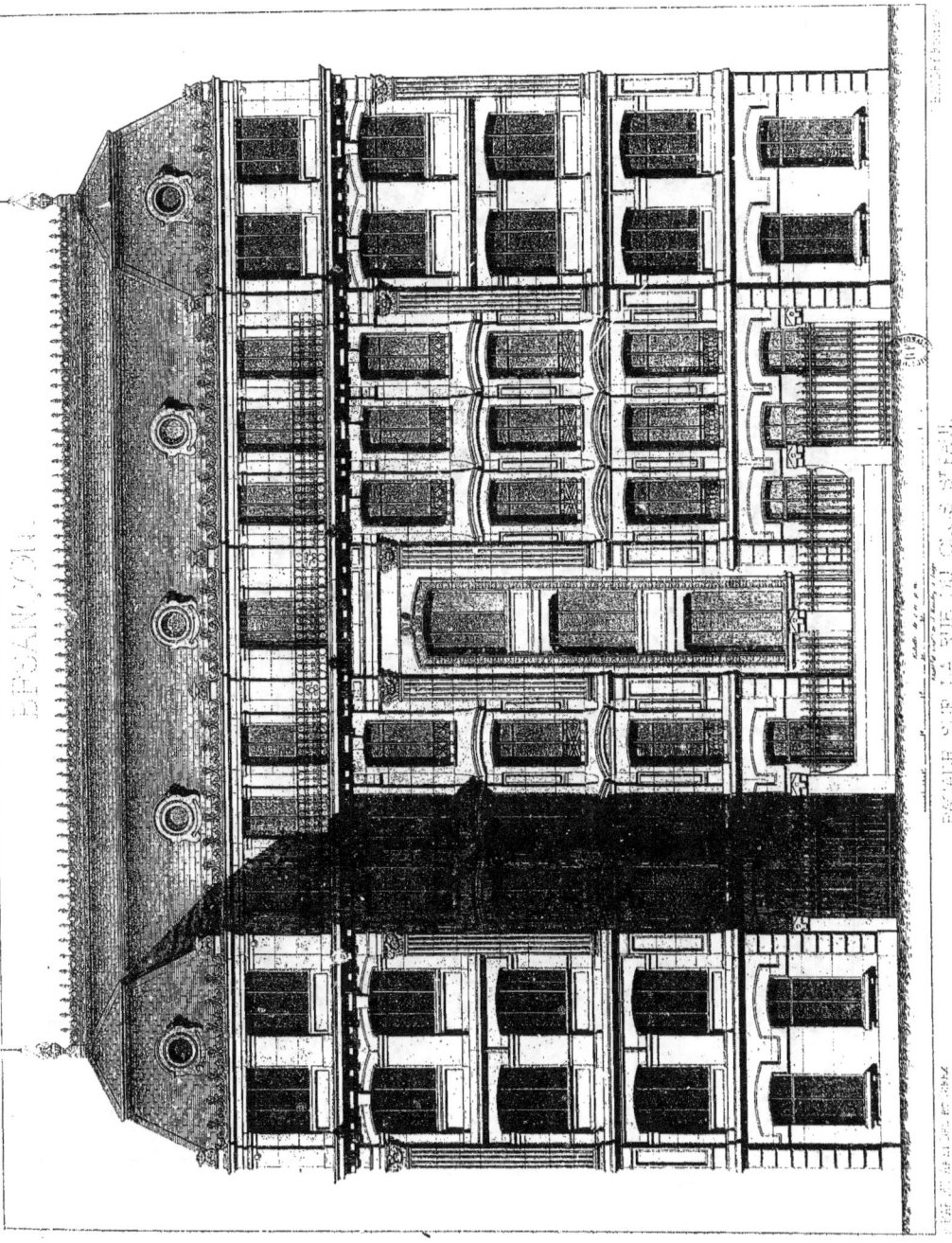

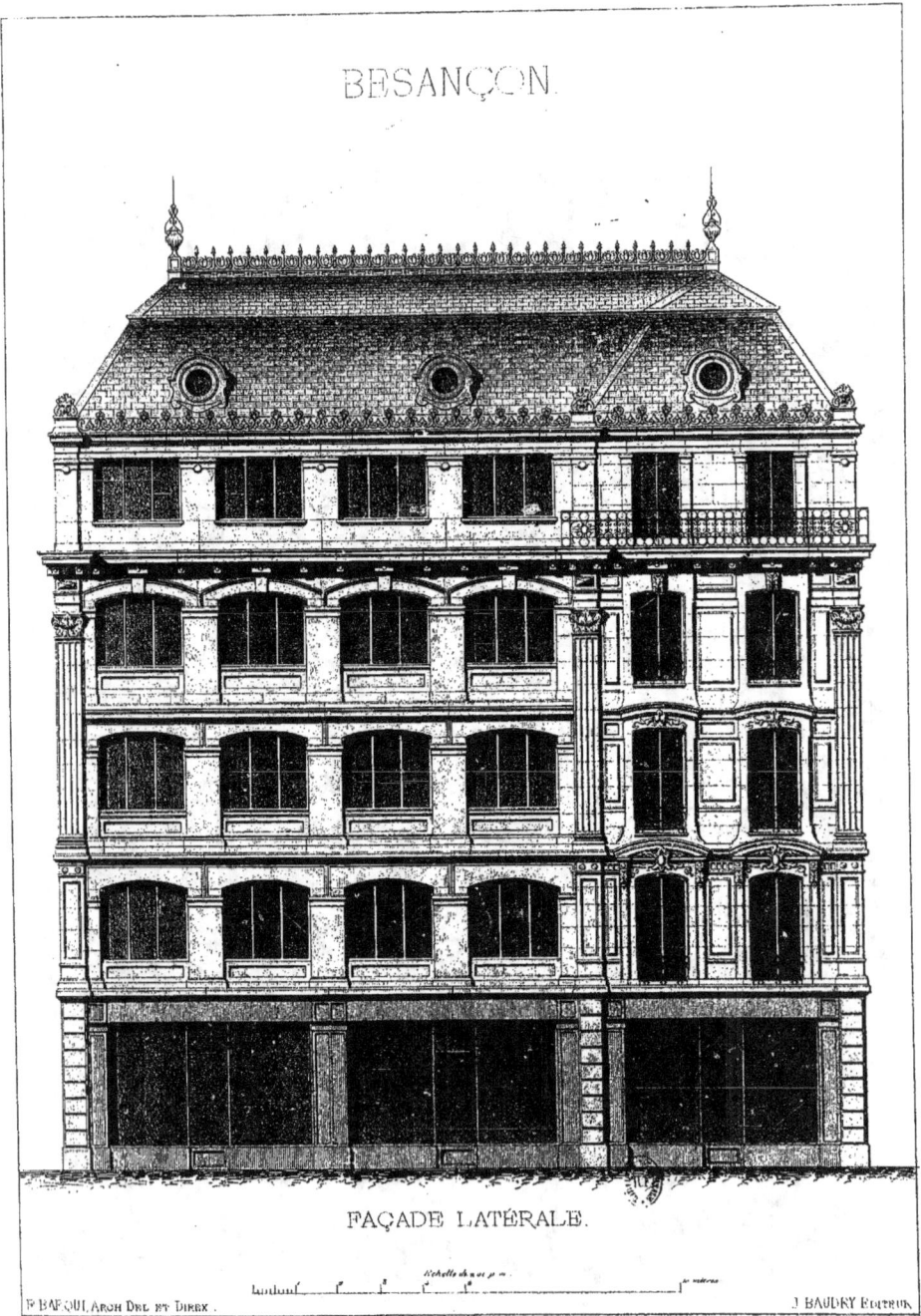

FAÇADE LATÉRALE.

MAISON POUR L'HORLOGERIE, PLACE S.T AMOUR.
M. VIEILLE JEUNE, Architecte.

www.ingramcontent.com/pod-product-compliance
Lightning Source LLC
Chambersburg PA
CBHW071432220526
45469CB00004B/1503